自然生活家 36

豆蠟擠花攻略

蠟體製作 × 調色技巧 × 40款花型示範 × 33種造型設計

吳佩真——著

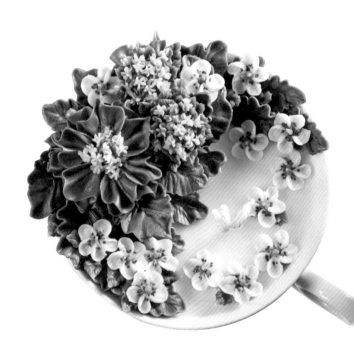

晨星出版

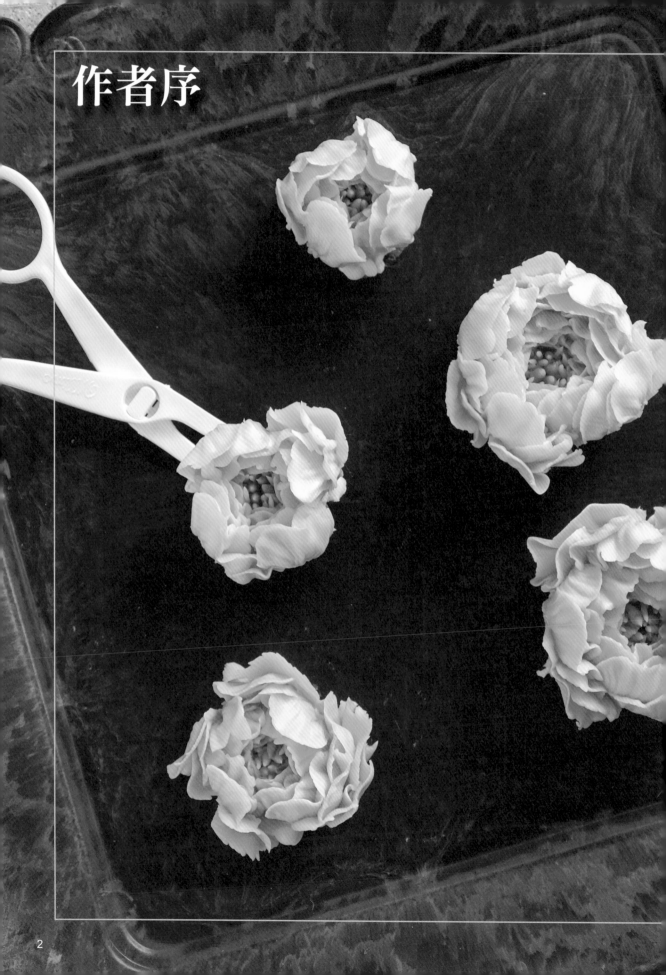

作者序

記得小時候居住在雲林鄉下，四季可見一片片綠油油的田野，赤腳踩踏在鄉間小路，風兒拂過我的臉頰，空氣中瀰漫著一縷花香，濃郁的花香吸引我迎著花，停下腳步，蹲下身來仔細觀察這些大自然裡的美好事物。隨著時光流逝，長大後，倘佯大自然，親近綠意的習慣依舊不曾改變，感受花草的氣息似乎成了一種習慣。

接觸手工皂十年有餘，心中總思考著手工皂技術的運用還能做出什麼樣變化，以及創作出更吸引人們目光的造型。或許是曾經取得蛋糕裝飾認證所帶來了靈感，靈機一動，就想到將蛋糕的技術手法與手工皂結合，從此展開了擠花教學，一教就十幾年。

擠花讓我感受到花開的力量，心情的躍動，因為每天都能沉浸在喜愛的事物中，以擠花實現靈感，創作出獨一無二的作品，透過擠花訴說浪漫與詩意。

擠花這門技藝沒有國界，更無材料的框架限制，從食材裡的奶油、奶油霜、豆沙、糖霜、巧克力，甚至是不能吃的奶油土、手工皂、蠟燭花、擴香石膏花，只要學會基本功，任何材料都能信手拈來，得心應手。

我的第一本著作，材料是使用手工皂來擠花（皂花），這本書則是採用天然大豆蠟傳授蠟燭及香磚的創作技巧，並提供接近奶油質感的配方給讀者，以讓初學者也能享受擠花的樂趣。豆蠟這材料沒有時間限制及食品保存上的困擾，還能與香氛結合，可說是兼具觀賞性、實用性以及趣味性。

教學多年感謝學員們的支持，從各位身上我感受到真摯的友情與溫馨的親情，更感謝晨星出版社給予我這位愛花、愛手作人機會，未來我也會竭盡所能，將自己喜愛的擠花技藝毫不藏私的傳授分享給更多人。

學員心聲

金傑敏

　　我喜歡花，所以年輕時學過花藝，也因為學過花藝，所以凡是與花有關的藝術我都會特別關注，於是，我迷上了擠花。

　　在某個因緣際會下，我看到了佩真老師的擠花作品，老師的作品深深震撼了我的心，因為從作品中，我感受到一種典雅而寧靜、豔麗卻脫俗的氣質，著實令人迷戀。關注了老師動態大半年，才鼓起勇氣、下定決心跟老師聯絡。聽到老師的聲音，更是令我驚訝，儘管已經是擠花界權威，老師給人的感覺卻是謙和溫婉、不慍不火，當下更讓我下定決心要見到老師。

　　好不容易到了與老師見面的四天魔鬼集訓課程，百聞不如一見，老師的功力及態度折服了所有學員。老師鼓勵我們，她教學邁入第十年，擠過上萬朵花，而同學才上第一天的課，擠第一朵花，因此不必給自己太大壓力。天呀！上萬朵花耶！果然成功是要下苦功的。第一天的課程就在挫折與鼓勵中度過，心得是：我能過完剩下三天的集訓嗎？

　　第二天的課程震撼更大，心得是：完蛋了！明明知道自己手殘，幹嘛還不自量力；第三天，「一萬朵與一朵的差距」這句話不斷地出現在腦海中，而老師仍然不慍不火的鼓勵著我們，當第三天課程結束時，在回家路上我的心情很激動，因為，我也下定決心要追隨老師練出自己的一萬朵花。

　　第四天，也是課程的最後一天，並沒有因為是最後一天而變得簡單，然而我卻開始捨不得，我學到的其實不僅僅是擠花技巧，更從老師身上看到並學到一種「態度」，那就是任何本事與成就都是需要付出倍極辛苦的代價；真正站在頂峰的人，態度是謙遜、與人為善的，這就是吳佩真老師。等我練到一萬朵，我會再去找老師的，謝謝老師。

杜嘉欣

很榮幸能跟佩真老師學習擠花技巧。

第一次知道佩真老師是因為我買了一本《一次學會 5 大技法達人級手工皂》的合輯書，書本裡佩真老師高超的手工皂擠花技術，讓我十分佩服且驚訝，原來擠花能這麼有趣，因此也對這本書更加愛不釋手，不時翻閱參考，心想若有機會，一定要和老師本人學習。終於在某次偶然機會下，報名了佩真老師的韓式擠花課程，當時我愉悦的心情簡直無法用言語形容。雖然擠花過程中屢屢遭遇到挫折，花不像花，葉不像葉，但老師一直鼓勵我們多練習，一定會越來越熟練。四天完整又扎實的證書班課程，讓我對韓式擠花有了新的見解。課堂上老師超有耐心，一朵朵、一片片，仔細地教我們如何擠出花朵的樣貌，看不清楚或不懂的地方，老師皆不厭其煩的再次示範給我們看，這份認真和用心讓我相當感動。未來老師如果有新課程，我一定要再報名，和老師學習。

謝謝老師，也祝老師新書大賣。

鄭楹霓

　　記得幾年前第一次在網路上看到擠花裝飾的蛋糕作品驚為天人，細膩的手法和繽紛的色彩十分療癒且賞心悅目，從此開始在網路上查找資料了解擠花和各家作品，內心一直蠢蠢欲動也一直猶豫不決，甚至在想是否要衝到韓國學習，直到某天在 FB 看到佩真老師的課程和作品推薦，非常地吸引我。能夠長時間保存不褪色的蠟燭，加上結合正宗美式和新穎韓式風格，讓我毫不猶豫地安排時間報名擠花師資課程，最重要的是老師除了有十分高超的技法也非常親切，毫不藏私的細心指導學生基本功，這樣的學習使我有扎實的基礎可以遨遊在擠花技巧藝術的設計表現中。我非常慶幸在台灣能遇到這樣的高手，更令人感動的是老師對擠花的專研態度，老師詳實紀錄真花從花苞到完全綻放的過程，並能以擠花技巧如實地呈現出自然之美，在教學上更是費盡心思地研究如何以簡單易學手法表現仿真擠花。

　　聽到老師要出書，內心非常地興奮期待，相信她會把完整的技藝詳實解說，這是本非常值得入手的工具書，誠摯推薦給大家。

陳靜宜

　　擠花，是我在烘焙路上走著走著時，意外發現的園地。從第一朵玫瑰花開始，我就深深地被這個神祕、美麗的花花世界吸引，同時也在看影片自學、百般不得要領中挫折著，直到遇見佩真老師。

　　是什麼樣的因緣讓我找到老師的 facebook 已經記不得了，但一看到老師的作品當下我就知道這是我要的。如此強烈的渴望讓我在報名後感覺到等待開課這段時間好漫長，時不時就要聯絡（打擾）一下未曾謀面的佩真老師，老師她卻是連「需要自備圍裙嗎？」這樣的小事都迅速回覆，完全體諒到學生忐忑的心情。

　　在佩真老師的課堂上，從看著老師示範每個花種的擠法與詳細的步驟說明，到自己手上也可以長出一朵朵嬌美的花兒，這成就感真的是無法用言語形容。每當到了課程尾聲進入組裝的階段，雖然已經七晚八晚、眼力手力都已感到萬分疲累，但當看到組好的豆蠟花蛋糕，瞬間所有的疲倦困怠都消失得無影無蹤。

　　老師的深厚資歷和傾囊相授，對學生遇到學習瓶頸除了會再加強傳授技巧、手法的運用外，也會教導學生善用工具及處理的祕訣，這些都讓我在學習過程中收穫滿滿。在此，誠摯的邀請大家，透過佩真老師的豆蠟擠花書，一同探索這個奇妙、豐美、多彩多姿的花園。

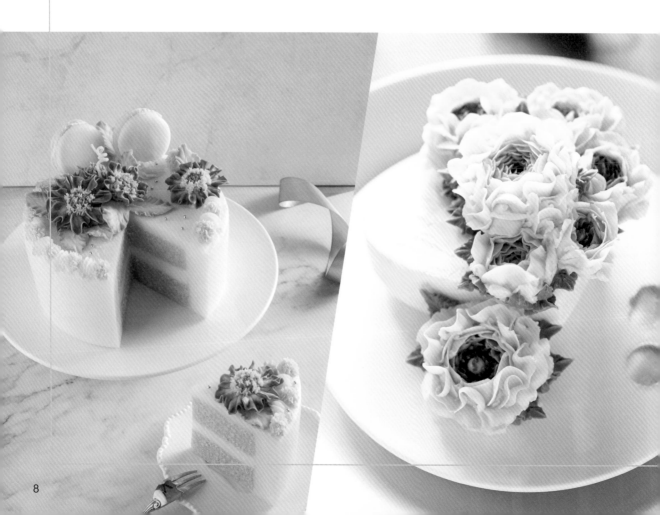

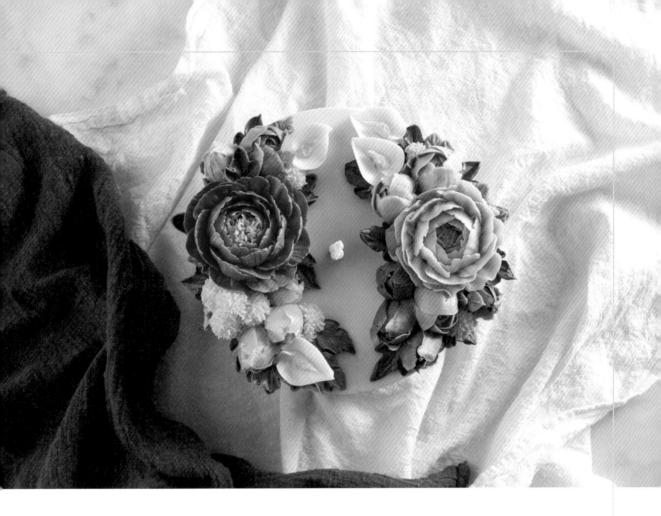

謝育慈

　　初識佩真老師是在 FB 的粉絲專頁上，很偶然看到老師的作品，讓人驚豔不已，每一朵花都栩栩如生、優雅美麗，組成的蛋糕作品更是讓人垂涎欲滴、難以忘懷。雖然沒有任何擠花經驗，我依舊鼓起勇氣向老師報名了課程。老師所學相當廣泛，舉凡手工皂、韓式擠花、美式擠花、蛋糕裝飾等都是她的拿手項目；教學資歷很深，所以設計的課程相當有層次，從基礎慢慢引入、加深，讓即便是新手的我，也能在課程中快速掌握擠花精髓，進步神速。新手如我，剛開始總抓不到訣竅，但佩真老師很有耐心的一遍又一遍示範給我看，對於我面臨的瓶頸，也能馬上找到問題點，並且指點迷津，我真的覺得自己好幸運，能遇到這麼棒的名師。在這四天的課程中，我也終於了解老師的作品能如此細緻，除了來自她相當豐富的擠花經驗和教學歷程外，她對花型的研究及投入情感，更是讓人敬佩不已，每每在教授一朵新的花型，她都會花很多時間向我們說明，這個花的特徵和花瓣的大小、排列方式等，甚至拿出花的真實照片，讓我們更有概念，這也是她的作品能如此成功、擬真之處。除了擁有高超的擠花技巧外，佩真老師在蛋糕裝飾上更是一絕，透過她的巧手指點，每朵花都能恰如其分排列在最適當的位置上，組成一個個絕美的藝術品。若是您尚未能與佩真老師面對面學習，相信透過這本書，也能讓您一睹大師教學風采，如醍醐灌頂般收穫滿滿。

高榮鎂

韓式擠花之行，有您真好。

從不曾拿過花嘴、擠過花的我，因佩真老師的作品觸動心弦、激起勇氣參加創業師資班。同期人才濟濟，老師依然秉持教學熱忱「仔細示範、注重細節」，並著重「學員練習、扎實基本功」，更親切的「一對一多次示範、觀看學員操作、指正錯誤」。課程內容充實、節奏緊實、人人滿載而歸，學習氣氛更是輕鬆愉快，而且老師完全不藏私，有問必答，相信老師的書必定是精華中的精華，值得珍藏。

謝謝佩真老師，我的韓式擠花之行，有您真好。

張珮蓉

紅的勇敢、橙的活躍、黃的明朗、綠的自信、藍的溫馨、靛的智慧、紫的創意。老師運用敏銳地觀察力，靜謐地研究花草生長姿態，無數回反覆操練、演繹各式方法，歸納出讓新手學習者，一試就上手的技法。以擠花工藝，實現真、善、美的真諦。

花朵恣意綻放、姿態萬千，如同老師誠摯教學、熱忱貢獻的態度。很幸運在風和日麗，草花美溢的南台灣遇見您，跟大地學習色彩搭配的智慧，將生命的美妙創作於指尖。

擠花世界始於方寸，極至寰宇。 能遇良師帶領，得以豐富生命的繽紛，無比慶幸。 願有更多人能體驗到這份溫暖的能量。

孔令芳 / 玫芳手創生活概念館

認識佩真老師是起源於 2010 年的一個長假，那時報名參加佩真老師的手工皂課程，邁進擠花領域。從皂到蠟，在教學課程中經由老師溫柔、耐心的教導，讓一個完全不懂的門外漢，瞭解了擠花的技巧與原理，也看見了老師對於擠花的熱情與執著。

老師勇於創新的將製作蛋糕的技巧應用在蠟上，用巧手擠出一朵朵美麗的蠟花，幻化出一個個令人驚豔的大豆蠟蛋糕，兼具觀賞與實用。

佩真老師總是利用晚間閒暇時光，不停的摸索蠟配方及將美式、韓式、英式擠花技巧融會成淺顯易懂的製作方式，現在不藏私的將這些技巧分享給大家，讓我們在家就能做出送禮自用兩相宜的美麗豆蠟作品。

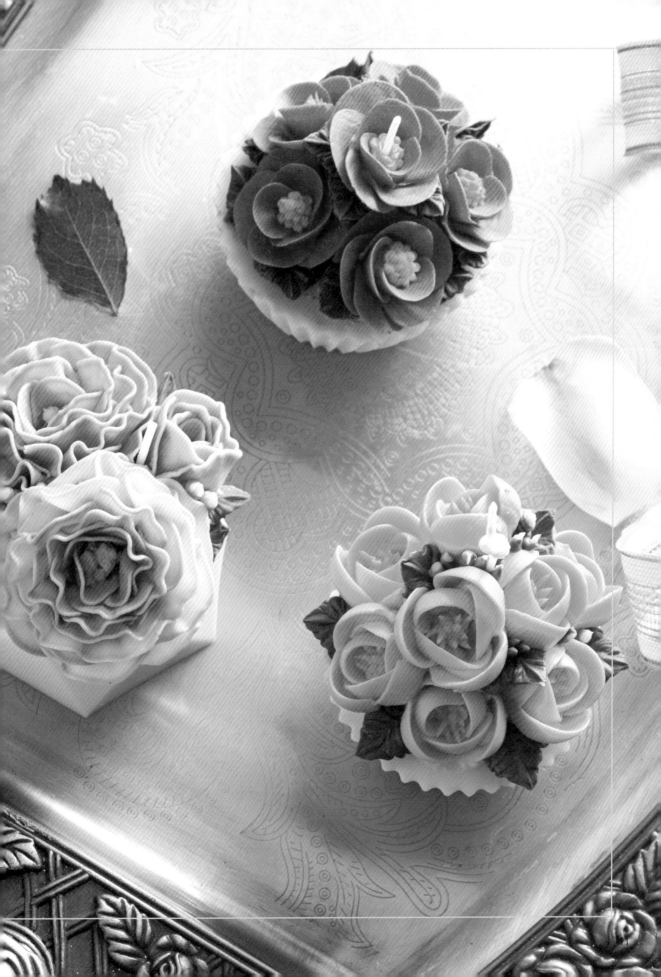

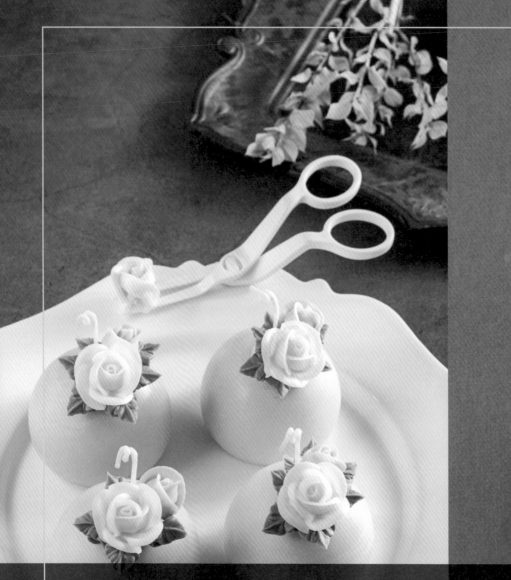

劉宜旻 By Eva Liu/ 台中 艾瑞克的異想世界 教室

　　非常幸運地，第一次接觸手工皂、第一次學習擠花，就能夠在佩真老師的課程中學習。在單元課程中，我們初學者就能順利完成擠花的基本線條操作，以及花朵的擠製，兼備基本功的練習，還有美感與設計的運用。在佩真老師給我們的觀念中，擠花不只有運用在烘焙材料中，還有手工皂擠花、蠟燭擠花、石膏擠花等，讓花朵的藝術除了多樣變化之外，也能夠更容易保存，讓花藝美感能普遍在生活中體現。

　　跟著佩真老師學習已經超過五年了，從惠爾通系統的擠花技巧，到目前流行的韓式擠花，老師更貫通精髓，研發出自己的擬真花，老師的精益求精，學生就是最大的受惠者。老師熟稔擠花技巧，讓花朵的優美流暢在其手中，每一朵花都展現了創作者的心意。

　　跟著佩真老師學習後，老師更鼓勵我們發揮自己的觀察能力，觀察花朵的美感、組合的創意，進而發展出自我特色，打造出屬於自己的花花世界。由衷感謝佩真老師的教學，讓我自己也經營出擠花手工皂品牌 Atelier。

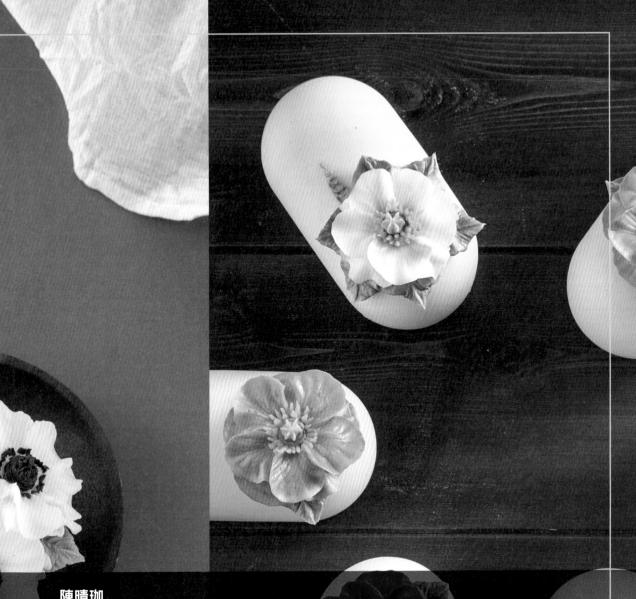

陳晴珈

　　原本就喜歡花花草草的我，在看到老師 FB 的照片後，無時無刻都讓我一直想起每張圖，用著高超完美的技法將花朵呈現得無懈可擊，心裡滿心期待的報名了老師擠花證書的課程，直到上課前我都還很緊張，一方面好期待，一方面又質疑自己真的能夠在短時間裡掌控所有的技法嗎？事實證明真的可以，在課堂上老師以慈母的心讓我們放心地學習，用無與倫比的愛心鼓勵我們成長，像一盞遠方的燈塔指引我們方向，她說所謂的專家就是花時間練了又練，只要肯一直反覆練習就能成為所謂的專家。四天的課程，在老師身上學到了無數技法，忽然覺得手殘的我，跟著老師的教法像是開了穴，點了聰明痣一樣，真的讓我獲益良多。每一朵美麗的花朵都有不同的特點，老師在課程上也講解的很清楚，並讓我們反覆練習，不懂就提問，她總是很有耐心地給我們滿滿的鼓勵。我想在老師心中可能沒有笨小孩，只有願不願意努力去學習的人吧！如果想要像老師一樣厲害，當然只有練習這條路徑，希望將來有那麼一天，我的作品跟老師的放在一起時都是同樣完美，甚至更美。師父引進門，修行就看我個人了，期待老師的新作能帶領我走入更高深的藝術創作裡，學完這次的課程只能用感動二字來形容，真的很開心遇見了如此完美的老師及超強的特助，為自己的人生再添加了許多色彩。

邱靖芬

手作讓人不釋手，來自於它會使心感到平靜、專注；還有就是靠自己雙手完成的成就感。

第一次欣賞佩真老師的作品，栩栩如生彷彿一股花朵清香撲鼻。

老師總鼓勵我說：靖芬妳也可以喔。懷著忐忑不安又興奮的心情參加師資班，老師總是耐心解說花兒的名字和花型，並傳授創作技巧給大家。

她的巧手總能一體成型讓人讚嘆，對於初學者，老師非常鼓勵我們大膽嘗試細膩勾勒，幾次練習下來，也有幾分模樣。謝謝老師的教導，也期待老師的新書問世，這樣我們居家練習時就彷彿是有老師在身旁指導了。

蘇菲

步入手工皂圈已近 11 年，想起剛學習手工皂的熱情與情景，用夙夜匪懈來形容一點也不為過。

適逢擠花藝術初萌芽，剛好看到佩真老師在台北的教學，我就報名了老師的小蛋糕課程，身為第一堂課的學生之一，實感榮幸。

老師的耐心與細心讓新手也能安心上手，繼後來的台灣擠花證書、韓式擠花證書等，我們一群喜愛擠花藝術的朋友也不辭遠途，聚集上課。

從老師身上學習到的不單只有技術，還有人生豁達的感謝。期盼老師新書能嘉惠更多喜歡這門藝術的朋友，也希望老師在精進之餘不要忽略身體健康，因為我們要跟著老師一起玩擠花直到 80 歲。

朱芳蘭

開始學擠花純屬是一個美麗的意外，原本只是朋友不經意的邀約，參加週末課程，沒想到竟開啟了擠花領域這扇大門。還記得第一次上課時有點緊張，沒有任何經驗的我也可以做得好嗎？很幸運也很感謝在學習過程中有佩真老師仔細的教導及鼓勵，在老師的巧手下看似很容易，但當換成自己操作時才知道那是練習無數次才得以擁有的技巧。一剛開始我總把玫瑰擠成高麗菜，失敗數次後才明白，擠花不單僅僅是將大豆蠟從擠花袋壓出來而已，右手力道的控制、花嘴的角度，再加上左手的配合才有瓣法真的擠出一朵賞心悅目的花，最後將這些珍珠般的小花朵布置在蛋糕上時總忍不住拿起相機猛拍。我知道我愛上這個漂亮的浮誇技能了，如果做自己喜歡的事情是一種幸福，那麼我在擠花創作裡遇見美好的幸福。

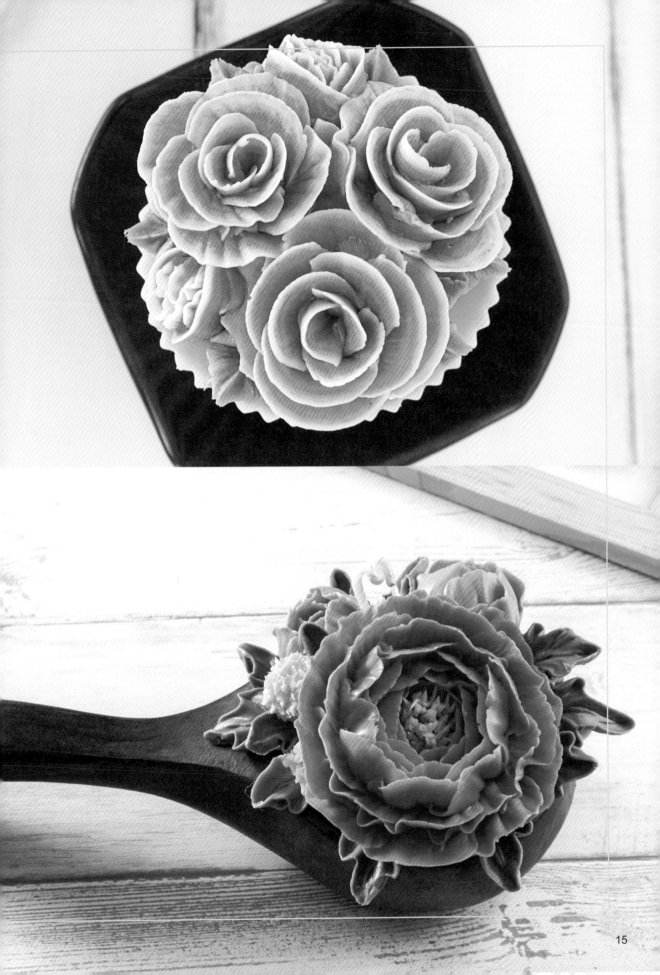

目 錄
CONTENTS

Chapter3
擠花組合　72

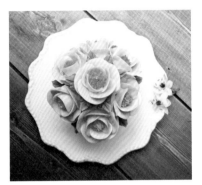

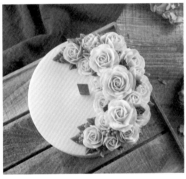

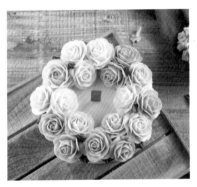

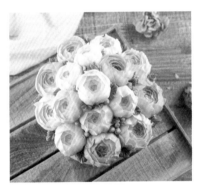

Chapter4
杯子蛋糕系列　88

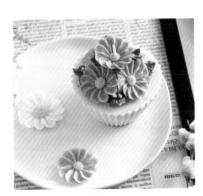

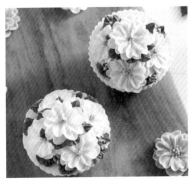

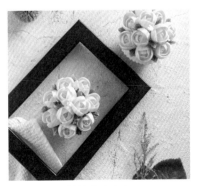

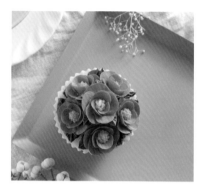

謙遜之美
99

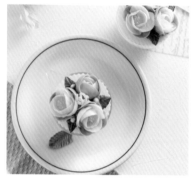

合歡
102

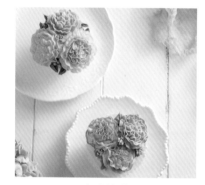

無私的愛
105

愛的宣言
109

幸福圓舞曲
113

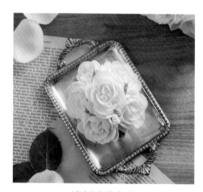

清新淡雅之美
116

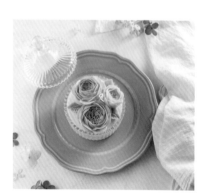

英倫情人
120

Chapter5
香氛磚　124

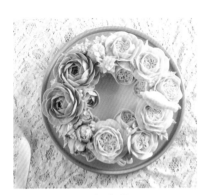
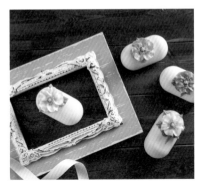
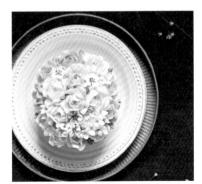
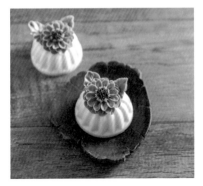
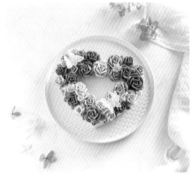
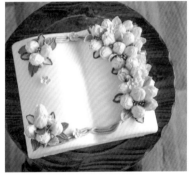
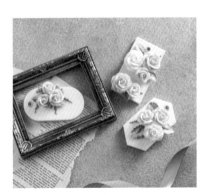
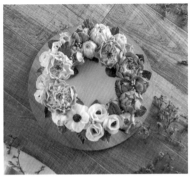

Chapter6
蠟燭花系列　158

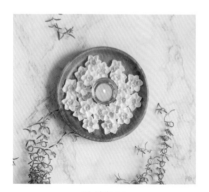

凌波仙子
160

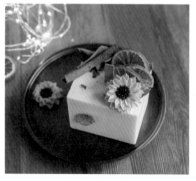

我眼中只有你
163

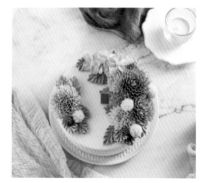

初秋微涼
166

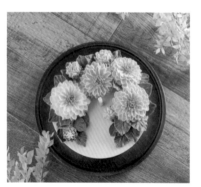

幸福 Vit C
171

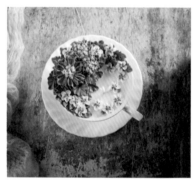

成長
174

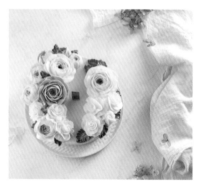

美好的夢想
177

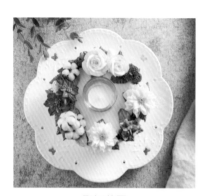

聖誕花園
182

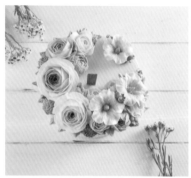

溫柔的堅持
194

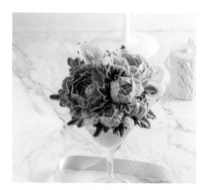

國色天香
197

 小雛菊 ▶P91

 櫻花 ▶P94

 小蒼蘭 ▶P97

 玫瑰花 ▶P110

 茶花 ▶P100

 夜合花 ▶P103

 康乃馨 ▶P106

 洋桔梗 ▶P114

 茉莉花 ▶P117

 奧斯汀玫瑰 ▶P121

 百日草 ▶P127

 罌粟花 ▶P130

 蠟梅 ▶P133

 寒丁子 ▶P134

 進階玫瑰 ▶P137

 洋甘菊 ▶P141

 鬱金香 ▶P144

花型示範索引

 山茶花 ▶P147

 繡球花 ▶P149

 芍藥 ▶P152

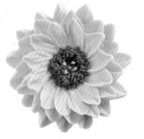 向日葵 ▶P164

 芍藥花苞 ▶P154

 銀蓮花 ▶P155

 水仙花 ▶P161

 菊花 ▶P167

 單瓣聖誕玫瑰 ▶P169

 大理花 ▶P172

 松蟲草 ▶P175

 陸蓮花 ▶P178

 梔子花 ▶P179

 聖誕玫瑰 ▶P183

 聖誕紅 ▶P185

 棉花 ▶P187

 紅果金絲桃 ▶P188

 雪梅 ▶P190

 覆盆子 ▶P191

 藍莓 ▶P192

 木槿花 ▶P195

 牡丹花 ▶P198

海芋 ▶P199

金杖球 ▶P200

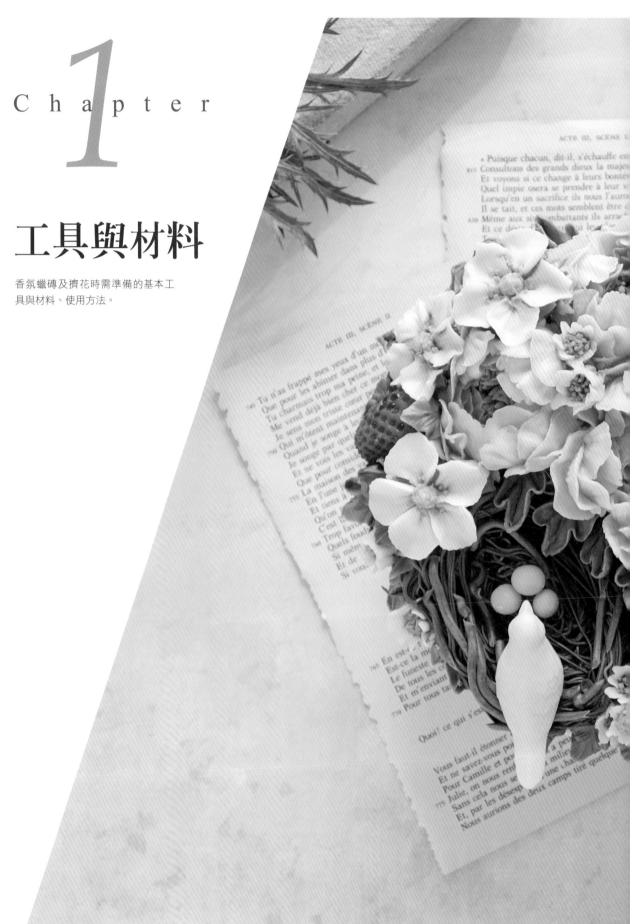

Chapter 1

工具與材料

香氛蠟磚及擠花時需準備的基本工具與材料、使用方法。

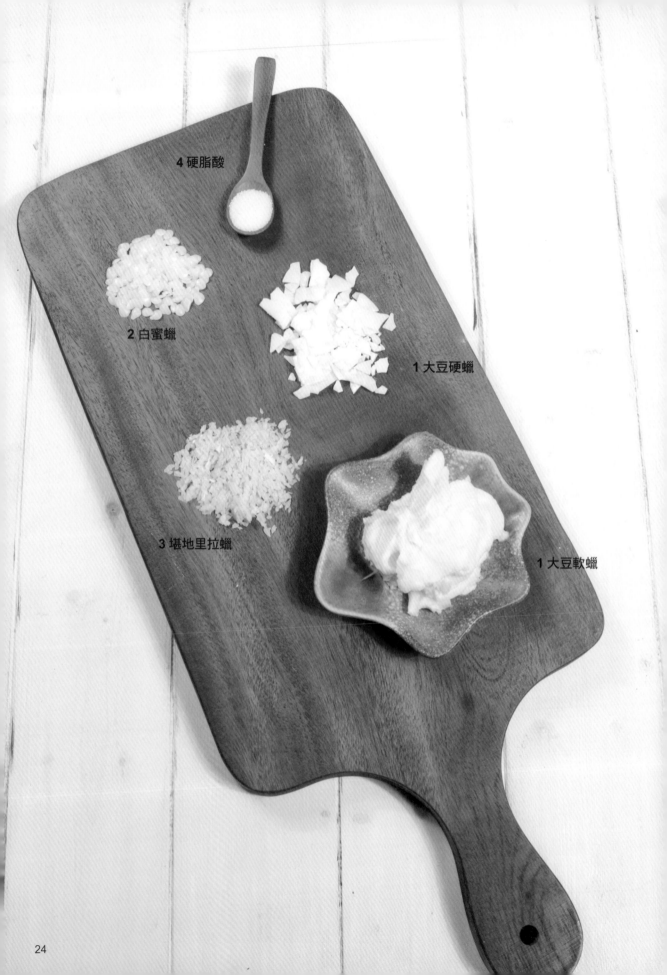

4 硬脂酸

2 白蜜蠟

1 大豆硬蠟

3 堪地里拉蠟

1 大豆軟蠟

1 | 認識配方材料

1. 環保大豆蠟：天然大豆提煉，燃燒溫度低，燃燒完全時間長，無煙環保。大豆蠟有硬式和軟式兩種，本書中兩者皆有採用。

2. 白蜜蠟：提煉自蜂巢的天然蠟，本書中使用精製過的蜜蠟，呈現白色。

3. 堪地里拉蠟：又稱小燭樹蠟，一種自植物莖部提取出的天然植物蠟，是口紅、護脣膏添加的原料。

4. 三壓硬脂酸：棕櫚樹提煉，純植物性，純白、無味，可增加硬度。

Chapter 1 | 工具與材料

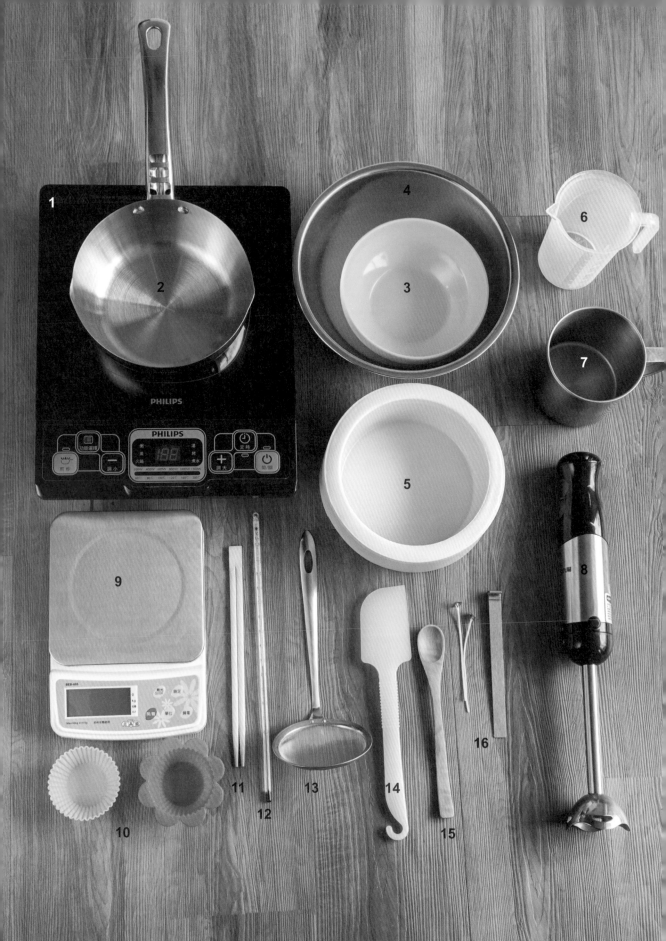

2 | 蠟燭工具及配方

• 蠟燭工具介紹

1. 電磁爐
2. 單柄鐵鍋
3. 容器
4. 攪拌鍋
5. 矽膠模具
6. 耐熱量杯
7. 鐵製容器
8. 電動攪拌棒
9. 電子秤
10. 杯子蛋糕模
11. 免洗竹筷
12. 溫度計
13. 濾勺
14. 刮刀
15. 木湯匙
16. 燭芯、燭片

• 蠟燭配方與製作

蠟燭配方（完成品稱為蠟體）

硬大豆蠟：200g
白蜜蠟：100g
硬脂酸：50g

將三種材料放入鍋中一起加熱。

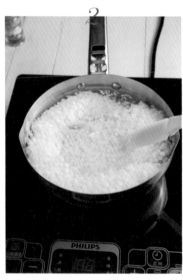

硬脂酸需花較多時間熔化。

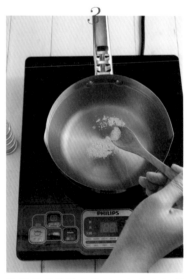

熔至呈現液體狀態即可加入有色蠟塊。

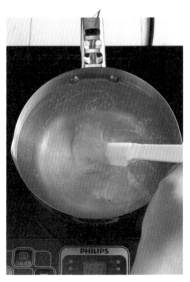

待蠟塊熔化，將其攪拌均勻。

確認已無固狀蠟塊後即可關火，這時可添加自己喜愛的精油或香精。

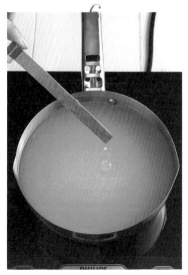

取木頭燭芯浸泡過蠟。

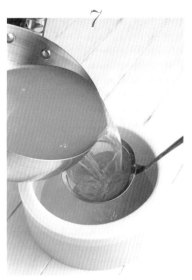

將蠟液倒入蛋糕模，並用濾勺過濾雜質。

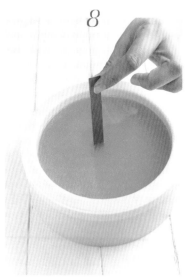

將木頭燭芯放置中間，待蠟冷卻即可脫模取出。

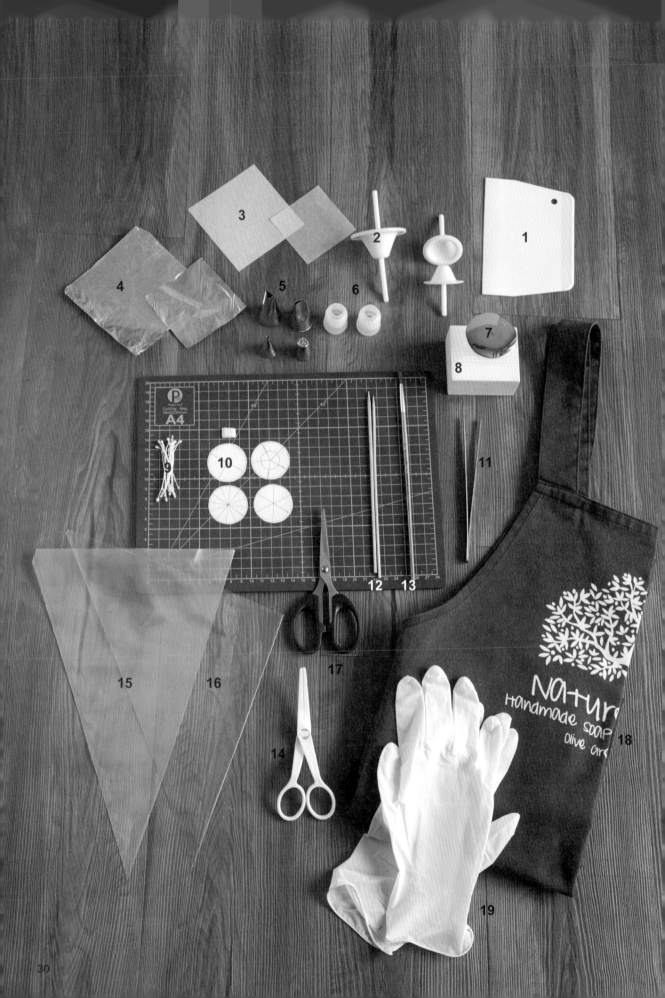

• 擠花工具介紹

1. 刮板
2. 百合花杯
3. 烘焙紙
4. 鋁箔紙
5. 各式花嘴
6. 轉接器
7. 花釘
8. 花釘座
9. 花蕊
10. 隨意黏土 & 紙版

11. 小夾子
12. 竹籤
13. 水彩筆
14. 擠花剪
15. 厚擠花袋
16. 薄擠花袋
17. 剪刀
18. 圍裙
19. 手套
20. 轉盤

20 轉盤

• 擠花配方製作

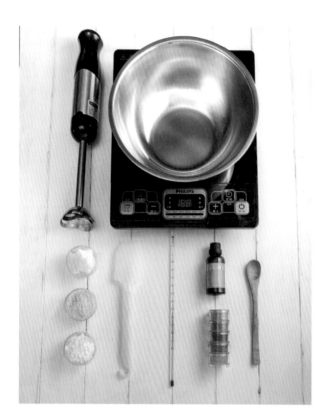

擠花配方（完成作品稱為花體）

大豆蠟：160g
大豆軟蠟：160g
堪地里拉蠟：30g

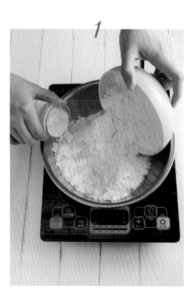

將硬大豆蠟和堪地里拉蠟放入鋼盆內加熱（溫度不超過 120℃）。

蠟呈現液體狀態後放置一旁等待蠟液冷卻。

在蠟液溫度降至 70℃ 時馬上將軟大豆蠟加入。

POINT
此動作無須再加熱。

此步驟一定要用電動攪拌棒打均勻。

70℃是讓蠟液跟軟大豆蠟溶合的最佳溫度。

打至綿密狀態即可，這時呈現奶油狀，本書將其稱為「奶油蠟」。

裝袋時，我們只取中間有攪拌的部分。

POINT
取中間部分在擠花時比較沒有顆粒發生。

✕

邊緣沒有攪拌到的部分很容易結顆粒、阻塞花嘴，因此通常拿來作為黏著劑。

• 杯子蠟燭製作

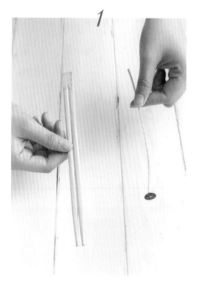

1

準備免洗筷跟燭芯。

2

稍微打開免洗筷,夾住燭芯。

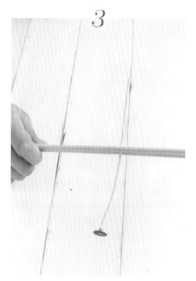

3

將燭心移至中間位置。

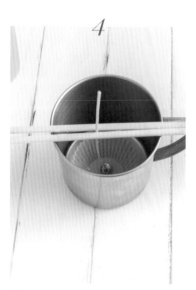

4

將杯子蛋糕模放入容器內預備。

POINT
此動作預防蠟液過熱導致燭芯歪掉。

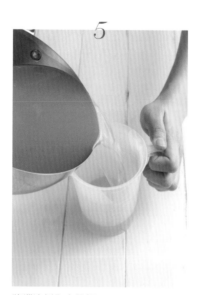

5

將蠟液倒入小量杯。

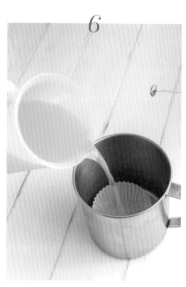

6

取出燭芯,倒入蠟液。

7

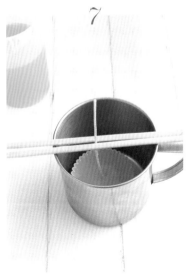

將燭芯置於正中間，等到冷卻後取出即可。

8

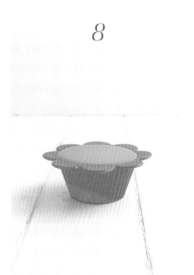

蠟燭會熱脹冷縮，在倒蠟過程中務必倒至表面張力。

9

在入模之前都可以添加自己喜愛的精油或香精。

【同樣手法灌製各種模型】

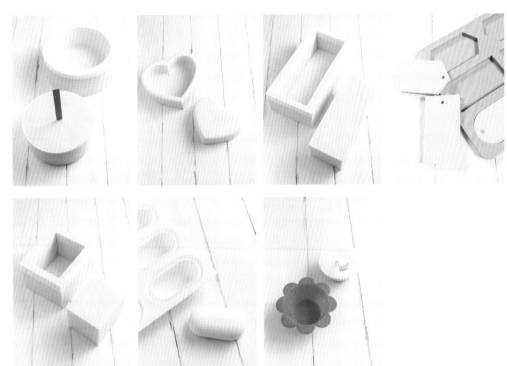

• 燭芯穿洞示範

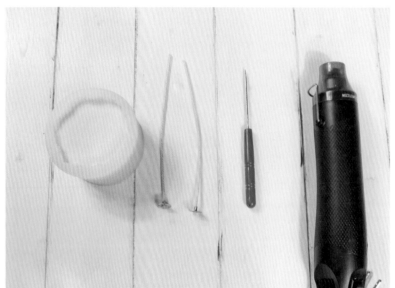

1

將灌好的蠟燭脫模。

2

使用熱風槍吹熱鐵針。

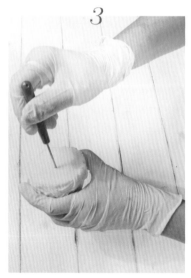

3

趁熱時戳洞（先從頂端做好出口）。

4

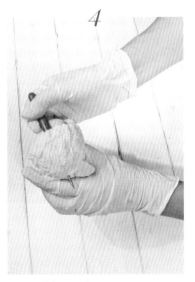

穿過蠟體上下兩端。

5

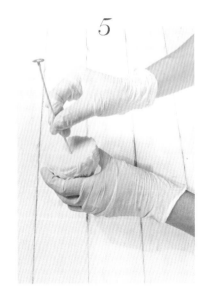

取燭芯對準蠟體戳洞位置。

6

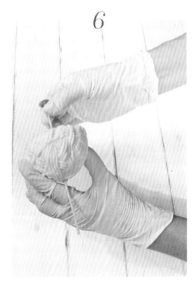

穿過蠟體。

7

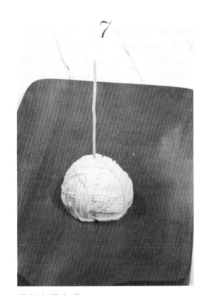

燭芯穿洞完成。

8

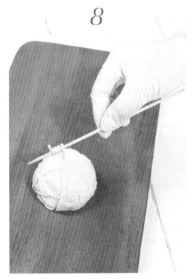

最後使用竹籤捲燭芯，完成作品。

3 | 擠花工具介紹及使用

· 擠花袋和轉接器使用

將加厚型擠花袋撐開。

接著把轉接器頭部、身體部分分開。

取身體部分，置入擠花袋內。

再把轉接器推至最裡面。

POINT
注意口徑小的開口向內。

轉接器有個小開口，在擠花袋上做個記號。

POINT
各廠牌的轉接器規格不盡相同，此動作是為了符合大小。

將轉接器往後推，並在剛剛做記號的位置將擠花袋尖端剪開。

推出的轉接器依序放上花嘴、轉接頭。

將轉接頭鎖緊。

•大型花嘴使用方式

1

有些花嘴體型較大，不適用於轉接器，因此大型花嘴有另外的組合方式。

POINT
本書大型花嘴示範 #120、124K、366

2

直接將花嘴置入加厚型擠花袋內。

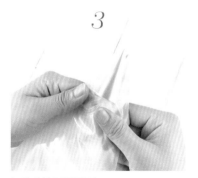

3

把花嘴推至最裡面

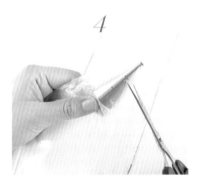

4

在花嘴的 1 / 3 處位置做記號。

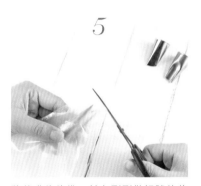

5

將花嘴往後推，並在剛剛做記號的位置將擠花袋尖端剪開。

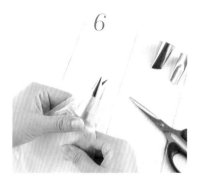

6

將花嘴往前推即完成大型花嘴擠花袋。

•將奶油蠟填入擠花袋的技巧

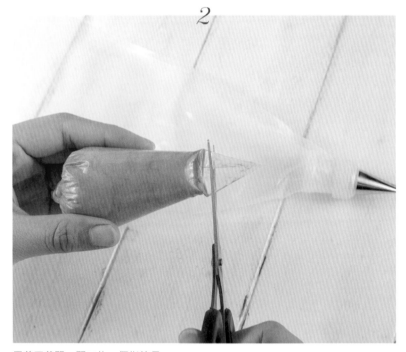

把事先準備好的奶油蠟尖端往後擠，
將蠟推向後方騰出一個空間。

用剪刀剪開，開口約一個指節長。

POINT

開口大小會影響擠壓力道的大小。

把剪好的奶油蠟放入擠花袋內。

將擠花袋旋轉 2 ～ 3 圈。

* 事先準備的奶油蠟可使用三明治袋裝好，三明治袋
價格較便宜，此方法可節省厚擠花袋的汰換率。

•擠花袋的拿法

1

先把奶油蠟轉緊，再用大拇指扣住。

2

將多餘的擠花袋繞過大拇指。

3

多餘的擠花袋會在拇指上繞一圈。

4

繞完後直接緊握即可。

【奶油蠟容量示範】

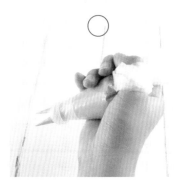

○

此圖示範 78g
此容量為剛好手掌大小的標準容量，
不用花太多力氣，即可輕鬆擠花。

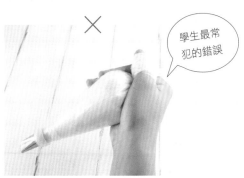

✕

學生最常
犯的錯誤

此圖示範 120g
如果在擠花袋內裝入過多的蠟，將導
致擠花過程中手抖、施力不均等狀況，
務必裝填至適合自己手掌大小的分量
即可。

• 花釘的使用方法

1

將隨意黏土剪至 1cm 長度。

2

延展黏土產生黏性。

3

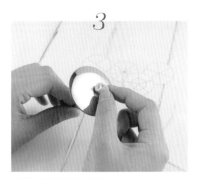

把黏土黏至花釘頂端。

4

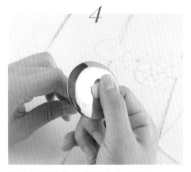

用力按壓使黏土能固定在花釘上。

5

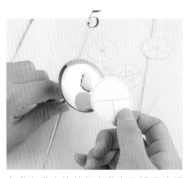

在黏有黏土的花釘上黏上已護貝的圓形紙版。

6

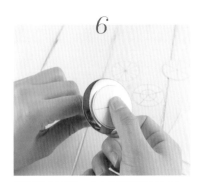

將紙版往下壓，確定紙版已確實固定。

7

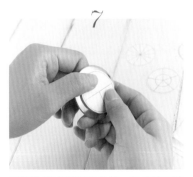

紙版會形成穩定的地基，在擠花過程中讓花穩定不晃動。

8

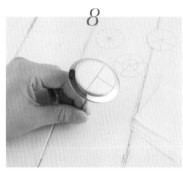

完成。

• 百合花杯使用方法

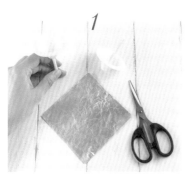
1

將鋁箔紙裁成適合花杯的形狀。

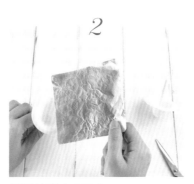
2

把鋁箔紙放在內凹處。

3

鋁箔紙在內凹跟外凸的中間。

4

慢慢壓合百合花杯。

POINT

需注意，力道太大會導致鋁箔紙破裂。

5

確定壓合後，將多餘的鋁箔紙往後折緊。

6

打開後即可擠立體花朵。

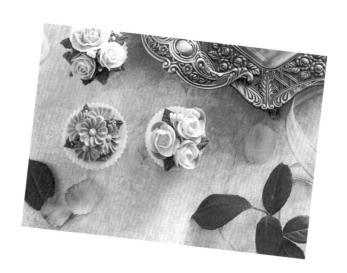

• 輔助紙版

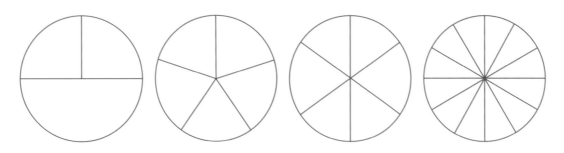

可以剪下護貝使用。

• 烘焙紙示範

1

在已黏好紙版的花釘上擠出少許奶油蠟。

2

把烘焙紙裁成適當大小。

3

輕壓烘焙紙,確認紙張已被固定。

• 紙版使用方法

1

紙版上的線條作為輔助用,使花瓣大小更平均,非常適合初學者使用。

2

墊著烘焙紙,還是可以在擠花時看到線條。

3

沿著線條平均分配每朵花瓣的分量大小,使花朵看起來更勻稱。

• 擠花剪使用方法

1

用大拇指跟中指拿取花剪，空出的食指扣住花剪的身體。

2

剪下擠好的花朵，中指跟大拇指保持張開姿勢。

POINT

剪刀若剪到底會導致花朵重心不穩掉落。

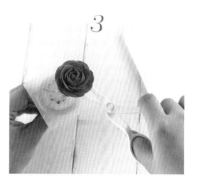

3

輕輕轉動花剪，即可輕鬆將花朵移開花釘。

4

準備好放置的容器。

5

花剪材質是有彈性的，可用扣住的食指輕輕往下壓。

6

將往下壓的花剪慢慢抽出，如果花朵依然黏在花剪上，可用竹籤輕輕推開。

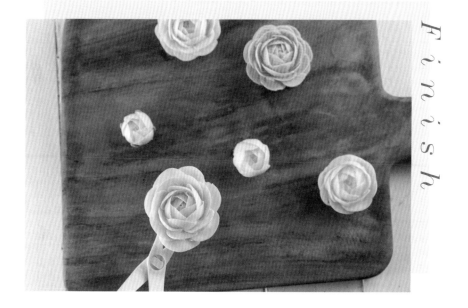

Finish

• 如何清洗花嘴及工具

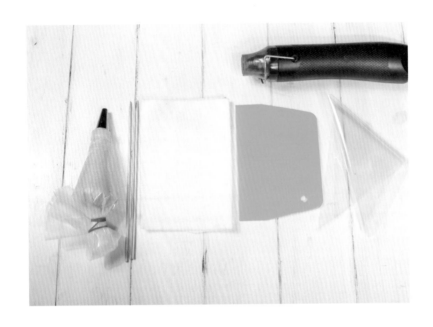

1

把擠花袋內的餘蠟取出。

2

放入新的三明治袋。

3

利用刮板往前推。

4

保留在下次使用。

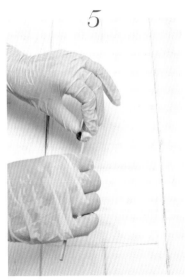

5

轉開轉接頭,用木棒以旋轉方式把花嘴中的餘蠟取出。

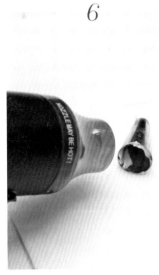

6

以熱風槍吹轉接頭及花嘴。

7

蠟遇熱會熔化,再用濕紙巾擦拭乾淨。

POINT

平常使用工具及鍋具沾到蠟都是以熱風槍吹過後再擦拭,切勿用冷水清洗,避免蠟結塊更難清洗。

4│基礎的擠花動作

• 花嘴角度與方向

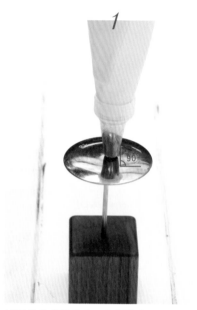

1

手握擠花袋讓花嘴正好懸停在花釘表面，擠壓擠花袋讓它形成預定大小，並垂直離開，通常用於花朵的基座。

2

手握擠花袋讓花嘴懸停在花釘表面呈 45 度，所使用的花嘴不同，呈現出的線條或花瓣也會不同。

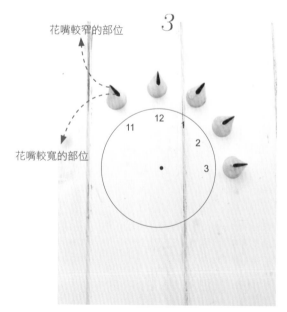

3

花嘴較窄的部位

花嘴較寬的部位

準備擠花時，花嘴較寬部位先放在花釘上，把花釘想像成是個時鐘，常用的角度為 11 點鐘到 3 點鐘位置的花嘴。

4

11 點鐘位置的花嘴通常用於含苞花蕊，12 點鐘位置的花嘴擠出的花瓣通常是垂直，愈往 3 點鐘方向的花嘴，擠出的花瓣會呈現愈盛開模樣，從含苞至盛開，都是從花嘴的角度及力道慢慢調整，擠出的花會有生命力，不至於太僵硬。

5｜葉片的基礎擠法

1

讓花嘴寬口朝下，在烘焙紙中央擠出線條作為葉片的中心位置。

2

以該線條為軸，由下往上畫出弧形。

3

擠壓時盡量上下抖動花嘴，使葉片呈波浪皺褶感。

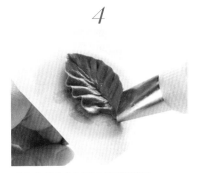

4

反方向從上往下畫出弧形皺褶。

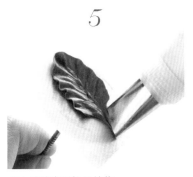

5

依上述的步驟拉長線條。

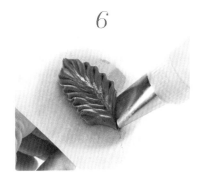

6

依上述步驟加入更多皺褶。

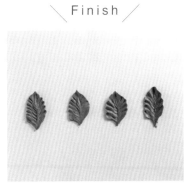

＼ Finish ／

不同葉片完成圖。

7

使用 #352 花嘴，注意尾端往上提收尾時力道要輕。

8

完成基礎葉片。

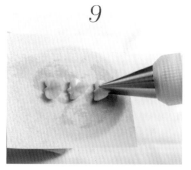

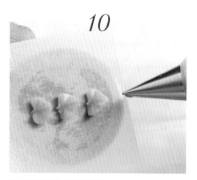

使用 #352 花嘴擠壓時，多點力道葉片會比較寬一些。

完成寬版的基礎葉片

同樣使用 #352 花嘴，由於擠壓力道不同，呈現出不同造型。

【花苞、花蕊擠法】

取 #4 花嘴在花釘中間擠出長形的圓柱。

取 #1 花嘴對準圓柱形中心位置。

用力擠上白色的奶油蠟。

完成圖。原則上此技法是直接擠在花體上。

6│色料及調色製作方法

• 色料介紹

色膏油性色水

適用於蠟燭胚體的調色。

POINT

可自行用珠光粉調製。

油：色粉 =1：2（珠光色粉）

珠光色粉

適用於奶油蠟花體的調色。

油性色塊

適用於蠟燭胚體的調色。

• 豆蠟單色調製

1

將混好的奶油蠟取出調色，此為珠光粉。

2

攪拌至無粉塊即可。

POINT

奶油蠟 50g：珠光粉 1g

3

準備三明治袋，將已調色完畢的奶油蠟裝入袋中。

4

以手握大小為基準，裝入適當的量。

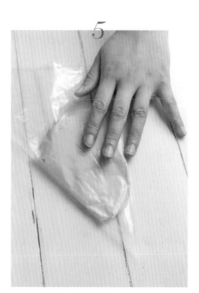

5

拍扁將空氣擠出。

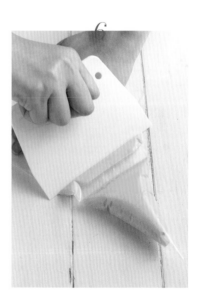

6

用刮板向前推擠。

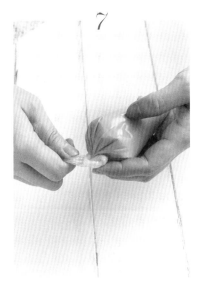

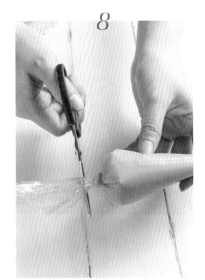

推完後綁住開口。

將多餘的袋子剪掉。

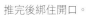
POINT
此書配方隨著時間會變硬，使用前要搓揉，
讓奶油蠟變軟比較好擠。

• 雙色花朵調色

左右調色法

1

事先選擇所要調製的雙色奶油蠟、刮板、三明治袋、剪刀。

2

剪開奶油蠟後伸入新的三明治袋內，沿著袋子邊緣畫一條直線的量即可。

POINT
此為花朵的上緣，蠟無需太多。

3

把擠好的奶油蠟用刮板確實擠到一邊。

4

接著在隔壁擠入第二個顏色。

5

第二個顏色的量需多於第一個顏色。

POINT
此為花朵的下緣，需較多的蠟。

6

把多餘的空氣從三明治袋內擠出，讓兩個顏色接觸。

7

使用刮板輕推雙蠟，讓顏色均勻向前。

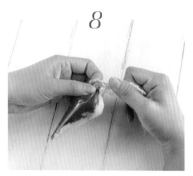

8

將蠟都往前推之後打個結，把多餘的袋子剪掉即可。

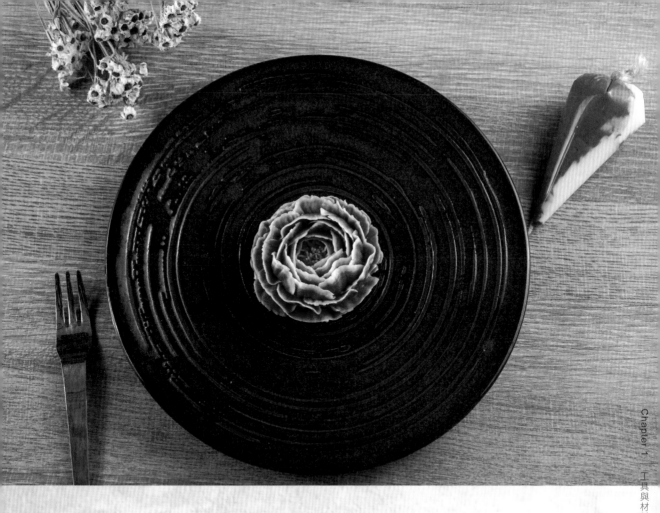

左右調色法
此調色法讓花邊看起來更立體，使
擠好的花看起來更有深度。

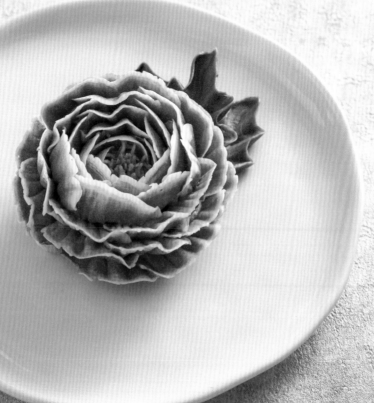

1

事先選擇所要調製的雙色奶油蠟、刮板、三明治袋、剪刀。

2

剪開奶油蠟，放入新的三明治袋，只擠一個指節的量即可。

POINT
此為花朵的中心，蠟無需太多。

3

把擠好的奶油蠟用刮板確實擠向前端。

4

接著擠入第二個顏色，大概為手掌大小的量。

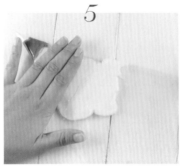

5

將多餘的空氣從三明治袋內擠出，讓兩個顏色接觸。

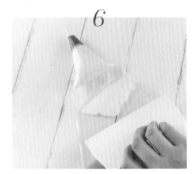

6

使用刮板輕推雙蠟，讓顏色均勻向前。

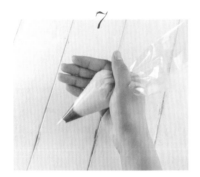

7

若發現第二個顏色的量過少可再做添加。

POINT
此調色法一包的量只能擠一朵花，需確認蠟是否足夠。

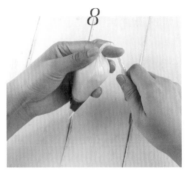

8

確認蠟向前推之後打個結，把多餘的袋子剪掉即可。

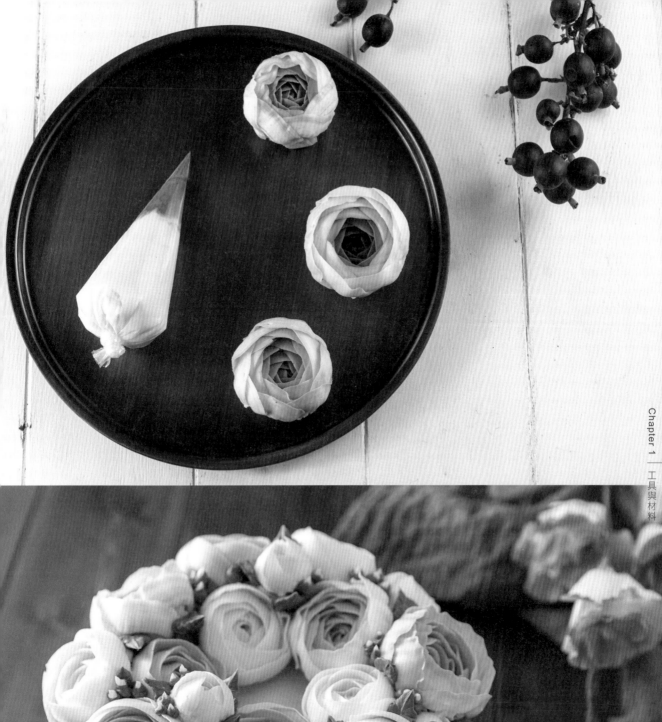

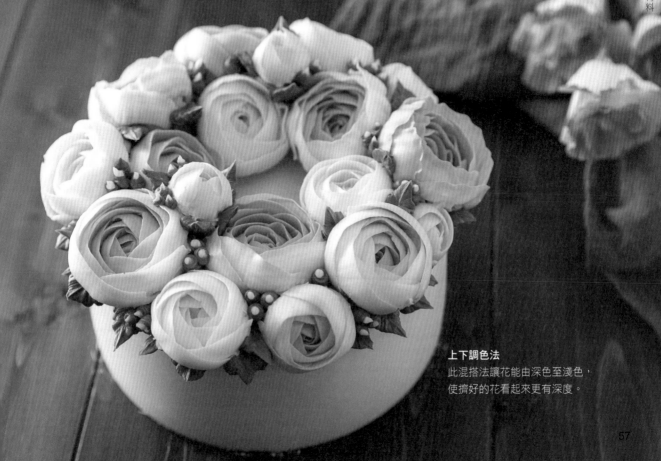

上下調色法
此混搭法讓花能由深色至淺色，
使擠好的花看起來更有深度。

Chapter

2

色彩學

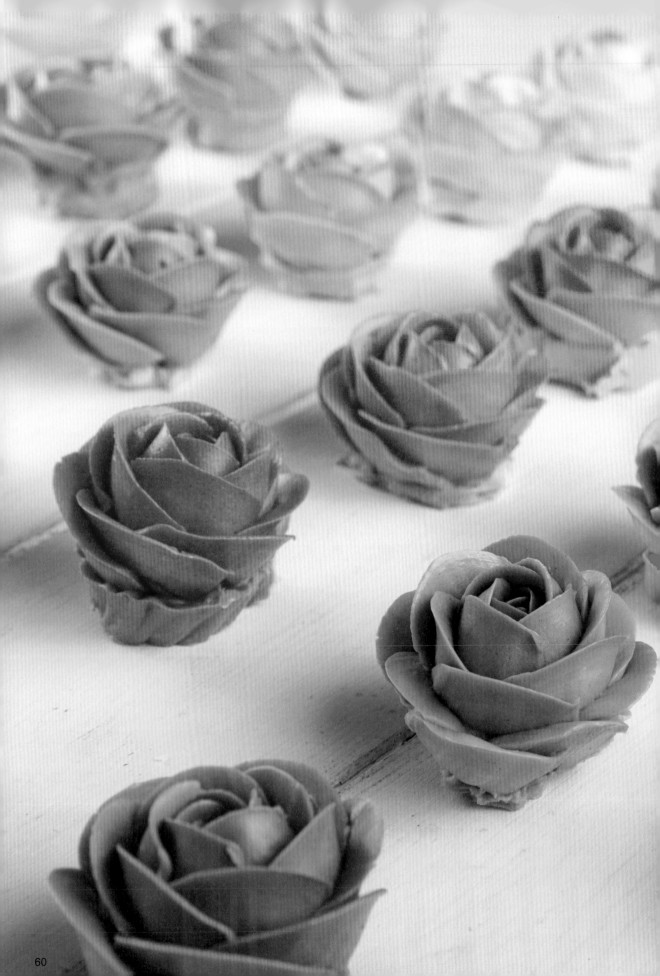

學生常問如何調色？其實調色是一門很深的學問。如果談到配色，又與每一個人對色彩的感覺及審美觀而有所不同。以我而言，由於就讀廣告設計及從事廣告設計相關工作多年，因此奠下了色彩學基礎。

現在我使用的大豆蠟調色，大多以天然礦物粉及食用色粉調色，若要調到色彩學裡的標準三原色或許還有些微差異。那我又是「如何調色與配色」呢？其實我是觀察我最欣賞的大自然配色大師，多觀察自然界變化之美，從色彩的重奏、優美花朵綻放所譜出的旋律作為配色參考，以下即選用玫瑰花型來調色，將色彩學以簡單易懂的方式作說明。

本書顏色皆採用天然色粉所調製，與實際印刷有色差屬正常現象，本章節著重在於色彩概念。

三原色

黃

三原色為不能透過其他顏色的混合所調配而成，所謂的「基本色」為黃、紅、藍。如果把這三原色混合會變成濁色，若等量混合就成黑褐色（接近黑色）。

藍

紅

二次色

綠

利用三原色依等比調製，所得出的顏色為二次色。
黃＋紅＝橙
紅＋藍＝紫
黃＋藍＝綠

紫

橙

三次色

由三原色與二次色相混合，
形成三次色。
黃＋橙＝黃橙
橙＋紅＝紅橙
紅＋紫＝紅紫
紫＋藍＝藍紫
藍＋綠＝藍綠
黃＋綠＝黃綠
這 6 種顏色稱為第三次色。

紅紫　　　藍綠　　　藍紫

黃綠　　　黃橙　　　紅橙

無色彩

白

黑、灰、白是屬無彩度的色系，僅有明暗的區別。例如黑、白色有堅硬感，表現沉著、和平。混色後的灰色令人感到有柔和感。

灰

黑

• 12 色相環

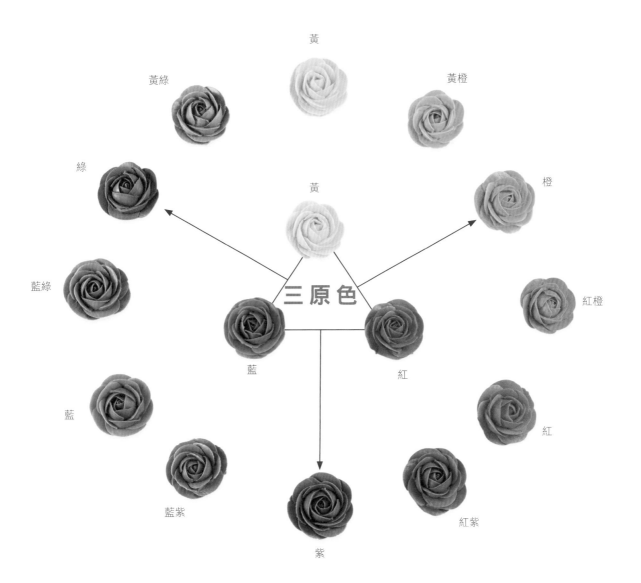

圓形圖表可以看到顏色的變化，中間三角形的三個顏色即為三原色，相調後產生外圍的橙、紫、綠，再以三原色互調形成 12 色，因此稱為 12 色相環，如果這 12 色再微調即可形成更多顏色，如 24 色、48 色等。

• 寒色系、暖色系與中性色

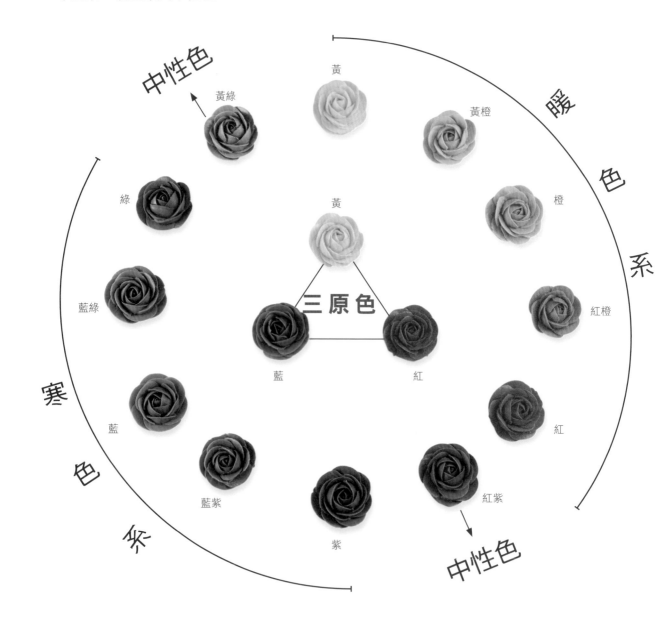

暖色系由黃色到紅色屬活潑、柔和、興奮色，表現出動態的
感覺，寒色系由紫色到綠色，屬沉靜、端雅、優雅、寒冷，表現
出靜態的感覺，中性色為黃綠色、紅紫色，給人輕鬆感覺。

• 對比色與互補色

對比色的範圍，包括色相對比、明度對比、冷暖的對比、面積對比，也包括
互補色對比，互補色其實屬於對比色的一種。

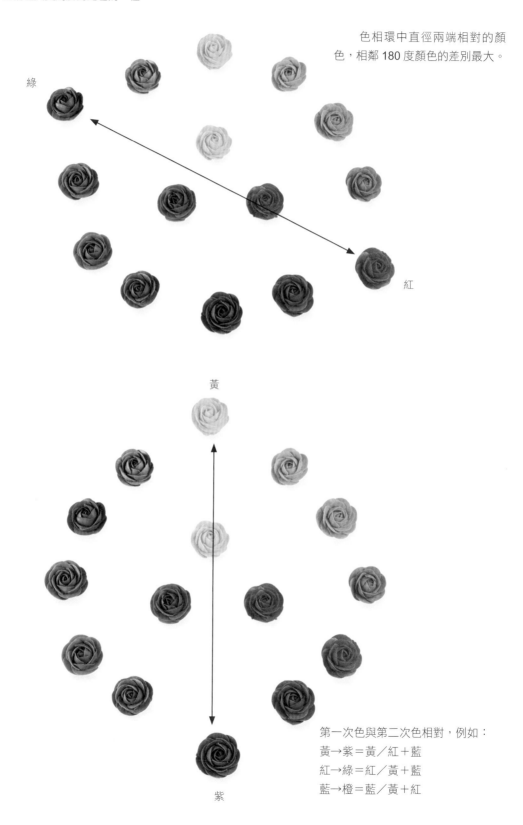

色相環中直徑兩端相對的顏
色，相鄰 180 度顏色的差別最大。

綠

紅

黃

紫

第一次色與第二次色相對，例如：
黃→紫＝黃／紅＋藍
紅→綠＝紅／黃＋藍
藍→橙＝藍／黃＋紅

• 類似色（鄰近色）

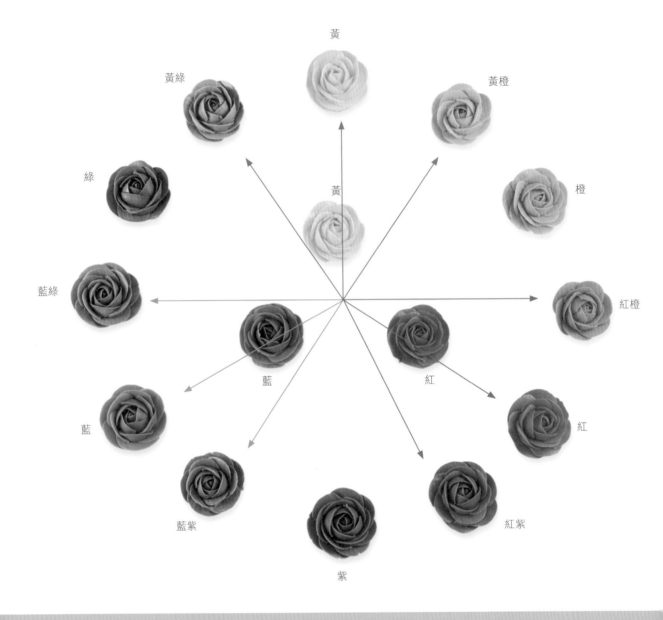

　　類似色（鄰近色）配色指的是在色相環中找到鄰近的色彩作
為配色的基礎，因為彼此的色差，讓人產生愉悅、低對比的和諧
感，屬相當安穩、協調與舒服的色彩配色。例如：黃色的類似色
為黃橙與黃綠；紅色的類似色為紅橙與紅紫；藍色的類似色為藍
綠與藍紫，凡在 90 度範圍之內都屬類似色的範圍。

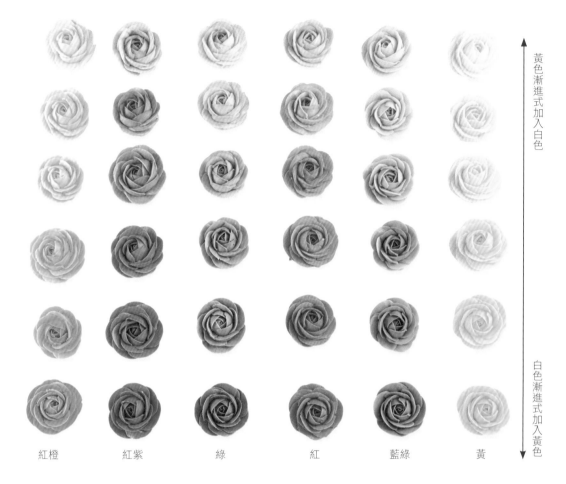

黃色漸進式加入白色

白色漸進式加入黃色

紅橙　　　紅紫　　　綠　　　紅　　　藍綠　　　黃

　　例如黃色漸進式加入白色、白色漸進式加入黃色，配出上圖
這樣的漸層色彩其實非常容易，搭配白色等量豆蠟就可以快速地
做出簡單的漸層以及立體效果，上淺下深、由上往下做出漸層感，
這是本書在花蛋糕上最常用到手法。

• 色彩的應用

春
spring

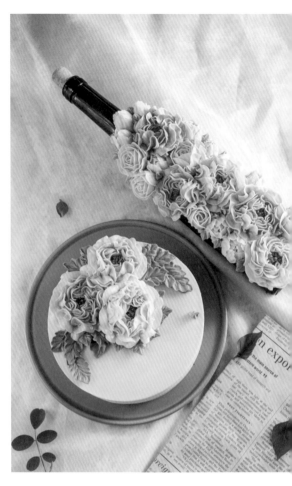

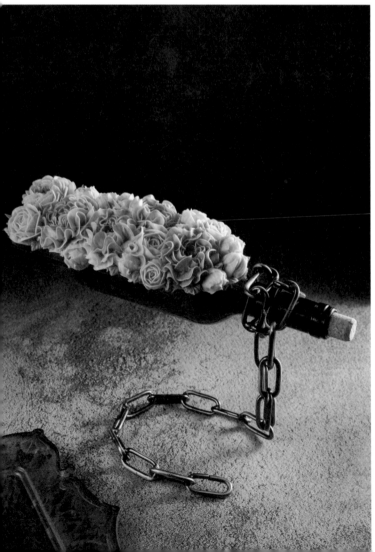

春天盛開的花朵，充滿亮麗甜美色
彩，時而華麗，時而秀氣，粉紅色調
與白色漸層的玫瑰花相得益彰，搭配
鬱金香一起綻放，襯上幾片寧靜的嫩
葉，可以將花朵之間的顏色變化凸顯
出來。

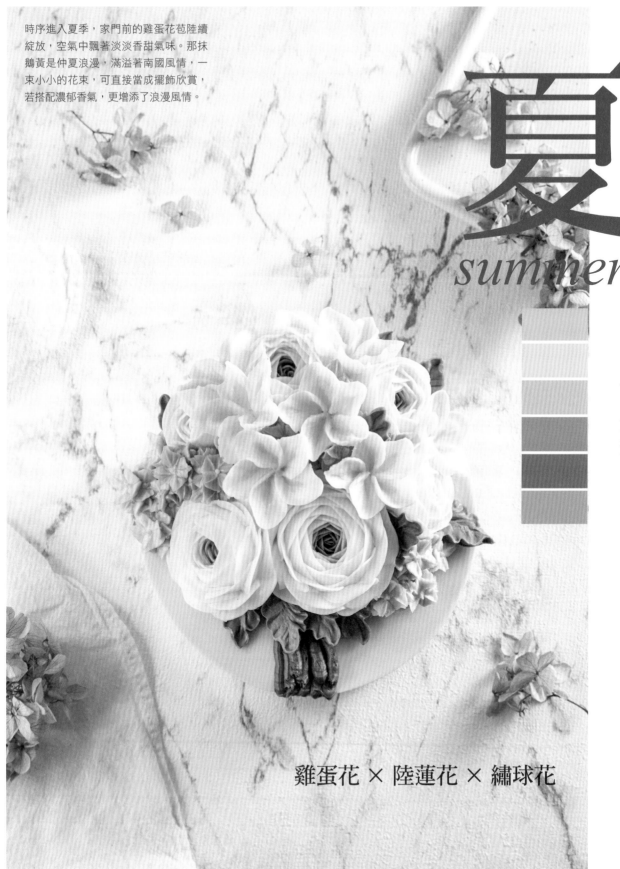

時序進入夏季，家門前的雞蛋花苞陸續
綻放，空氣中飄著淡淡香甜氣味。那抹
鵝黃是仲夏浪漫，滿溢著南國風情，一
束小小的花束，可直接當成擺飾欣賞，
若搭配濃郁香氣，更增添了浪漫風情。

夏
summer

雞蛋花 × 陸蓮花 × 繡球花

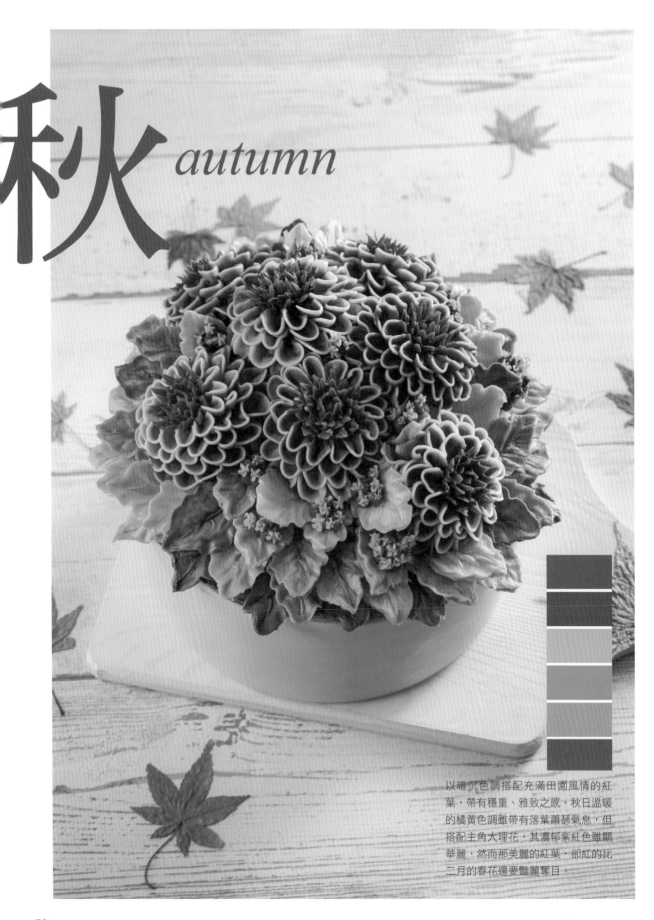

秋 *autumn*

以暗沉色調搭配充滿田園風情的紅葉，帶有穩重、雅致之感。秋日溫暖的橘黃色調雖帶有落葉蕭瑟氣息，但搭配主角大理花，其濃郁紫紅色雖顯華麗，然而那美麗的紅葉，卻紅的比二月的春花還要豔麗奪目。

將贈與重要之人的喜悅化作實體。充
滿祝福氣氛的冬季即將來臨，內心感
到無比興奮，幸福的天使也降臨於
此，松果、棉花、平安夜、聖誕，人
們圍繞著聖誕樹唱歌跳舞，盡情歡
樂，享受一年一度的聖誕佳節。

冬

winter

Chapter

3

擠花組合

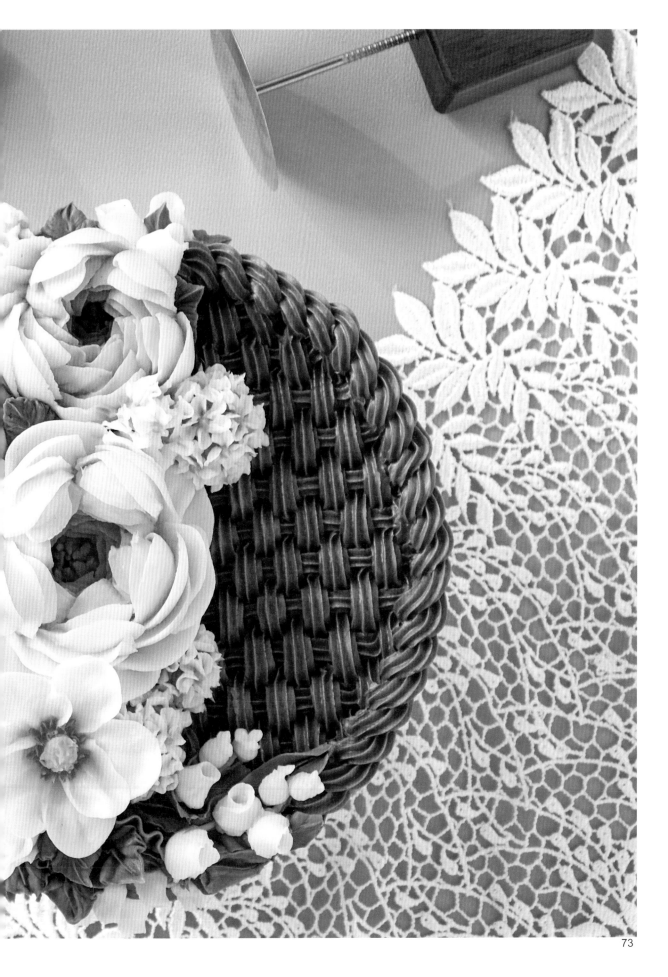

• 單朵花組合

單朵花組合運用很廣，不用太多的構思也能完成簡單而美麗的作品。

本書中應用此技法的有：

· 百日草作品（遠方的朋友）

· 罌粟花作品（遺忘的記憶）

· 向日葵作品（我眼中只有你）

· 水仙花作品（凌波仙子）

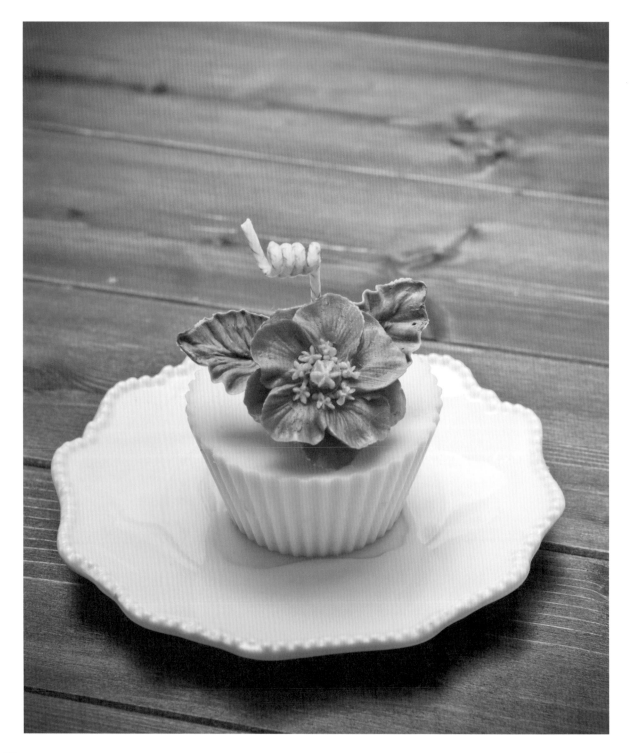

1

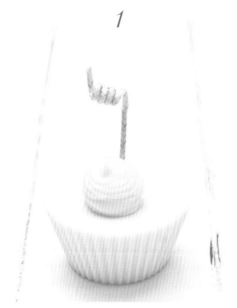

擠一坨奶油蠟放在蠟體接近中心的位置。

2

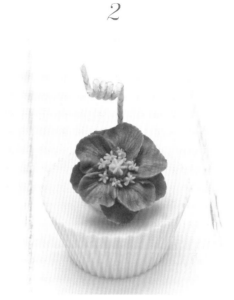

放一朵花固定於蠟體上，花朵朝上。

3

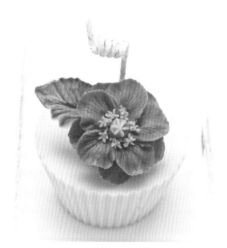

葉片可以先放入冰箱使其快速變硬，再取一片
葉片從花朵的後方插入。

4

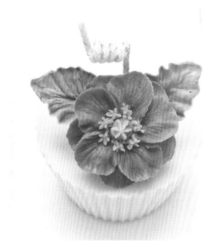

依步驟 3 完成作品。

• 三朵花組合

　　三朵花組合技法在本書中運用到的作品有：杯子蛋糕系列、夜合花、康乃馨、玫瑰花、
洋桔梗、奧斯汀玫瑰和香氛磚系列中的進階玫瑰，以上皆採用三朵花的組合方式。

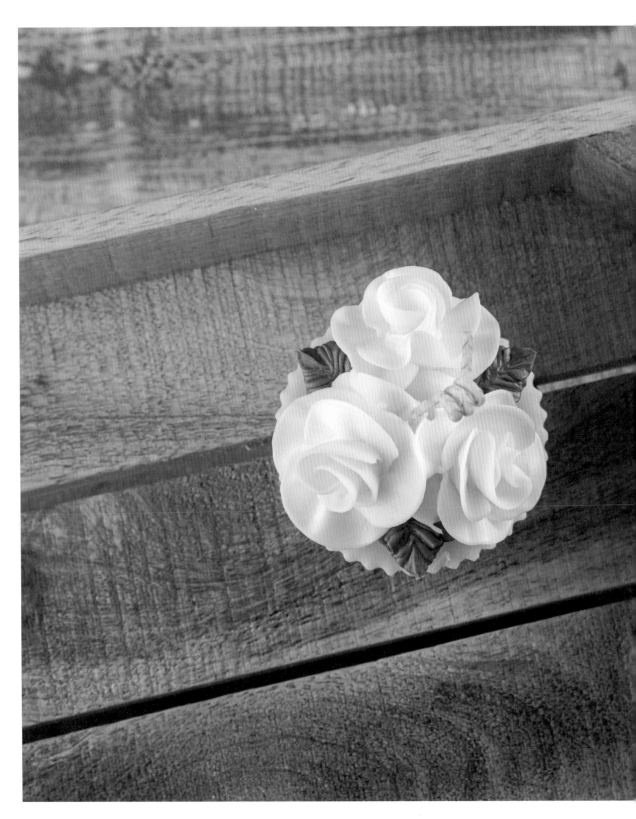

1

取奶油蠟放在蠟體中間，形成小山丘。

2

利用花剪夾一朵花，正面朝上放置。

3

在花朵平穩地貼緊奶油蠟後花剪往下壓，確認已貼好後再把花剪輕輕抽出來。

4

依步驟 1 取第二朵花貼緊奶油蠟。

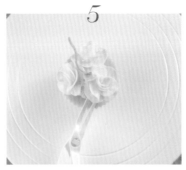

5

依步驟 1 取第三朵花貼緊奶油蠟，要讓花朵俯視時宛如形成一個三角形，朝不同方向綻放。

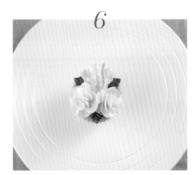

6

在兩朵花中間擠上葉片，完成組合。

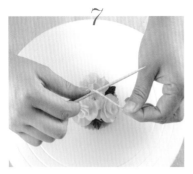

7

取長的竹籤開始捲繞燭芯。

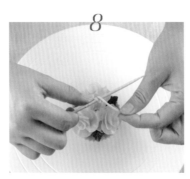

8

依花朵高度、調整燭芯的長短捲起來。

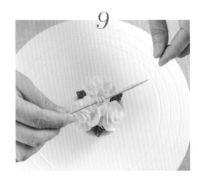

9

捲繞三圈。

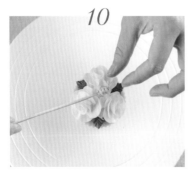

10

確定捲好燭芯再抽出竹籤。

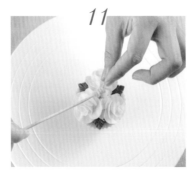

11

燭芯盡量調整在中心位置。

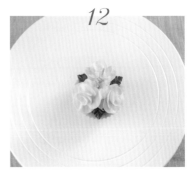

12

完成作品。

• 六朵花組合

　　六朵花的組合方式像是一束小捧花，杯子蛋糕造型運用很多，例如本書中的小
雛菊、櫻花、茶花、茉莉花等作品都是運用此組合方式，也延伸至十朵花的組合，
下方七朵，上方三朵，像小蒼蘭（純情的少女心）中的作品。

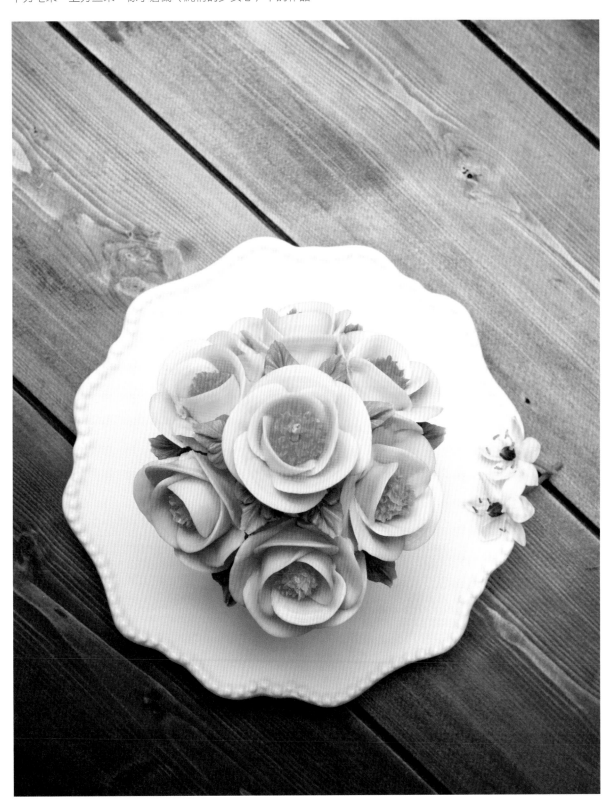

1

取奶油蠟放在蠟體上，推出一個小山丘，但不宜過量。

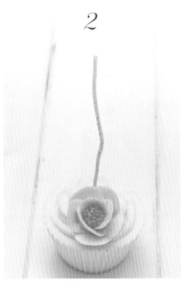

2

取一朵花，正面傾斜朝外。

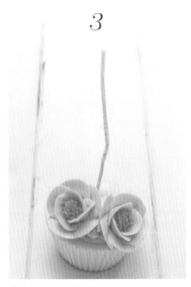

3

花朵要緊貼奶油蠟。

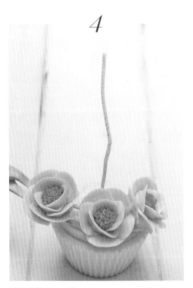

4

同樣手法依序排列。

5

完成三朵（注意花朵都是朝外）。

6

完成五朵（注意花朵都是朝外）。

7

六朵完成排列時，正面俯視需呈圓形。

8

側面看起來高低需一致，切忌高低差太多。

9

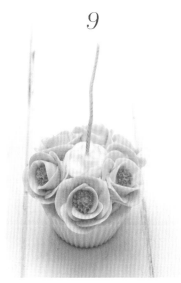

接近燭芯部分取奶油蠟再略微堆高。

10

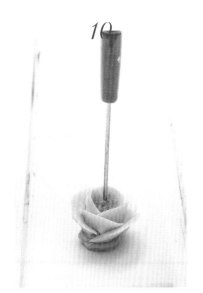

最後一朵花要用鐵針從花蕊中心點穿洞。

11

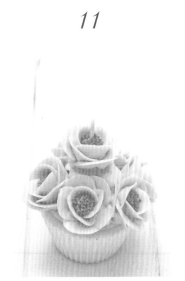

燭芯對準穿洞的最後一朵花，將過長的燭芯剪掉，完成六朵花的架構。

12

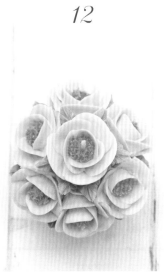

花朵間的縫隙取 #352 花嘴擠上葉片，完成作品。

• 半月型（月眉）組合

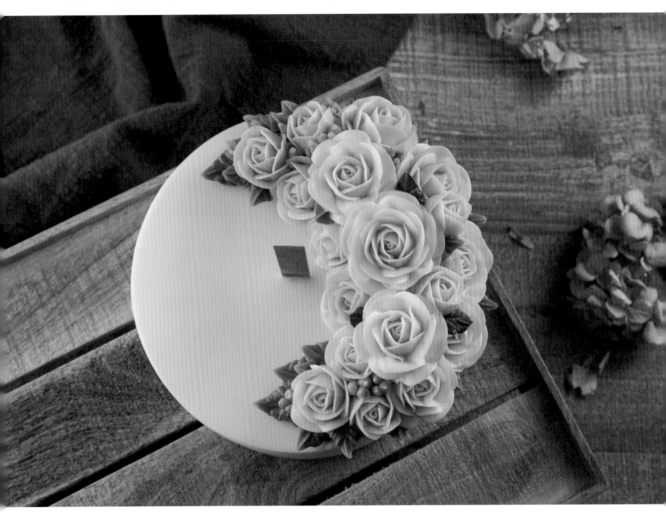

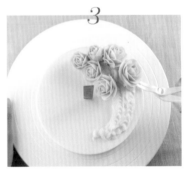

取奶油蠟塗抹在蠟體上並堆疊成月亮的形狀，塗抹量可以多一點。

先從半月形的右上方開始放上第一朵花，再以第一朵為中心分別貼上二朵，一朵朝內一朵朝外。

依步驟 2 朝內外順序放置花朵。

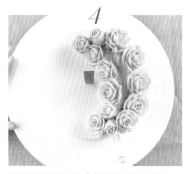

4

沿著半月形先完成外圍花朵的擺放。

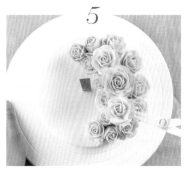

5

從最上端開始擺放花朵,通常會保留比較漂亮的放在最上面。

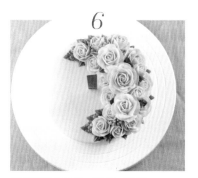

6

將空隙擠上葉片、花苞、花蕊。

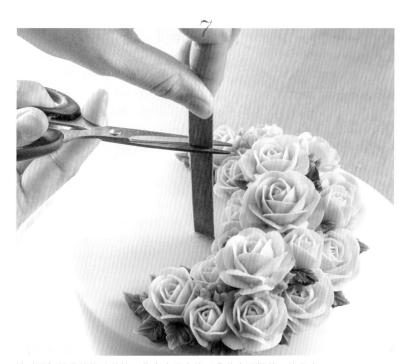

7

這時要把過長的燭片剪掉,依高度最高的那朵花來選擇剪取的長度。

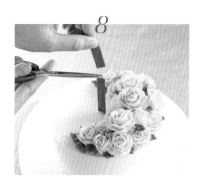

8

剪掉燭片,完成作品。

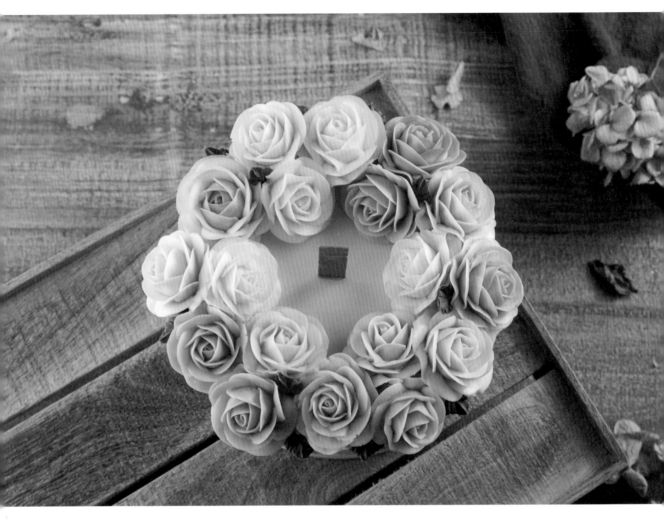

送禮時，燭片的平面要對著客人

1

2

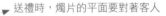

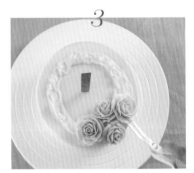

3

取奶油蠟擠在蠟體上，形成花環形的小山丘。

先從蠟體外圍內縮 1.5cm 放上第一朵花，此朵花呈 45 度傾斜擺放，再以第一朵花為中心，朝內與朝外各放置一朵花。

依同樣手法，陸續將花朵置入。

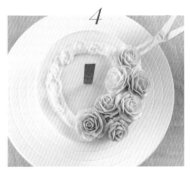

4

擺放花朵時，盡量注意是否有呈圓形弧度。

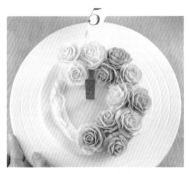

5

擺放時要隨時微調花與花的間距。

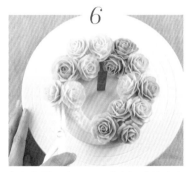

6

在顏色搭配上，要深淺穿插堆放才有變化感。

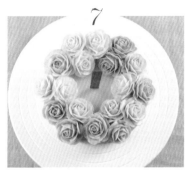

7

放完花圈後，可再擠上葉片做最後的微調。

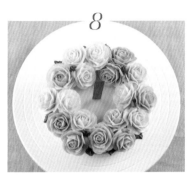

8

在花體空隙擠上葉片，除了具有點綴用意，還能使花朵整體更為亮麗，並發揮支撐最外圍花朵的穩固性。

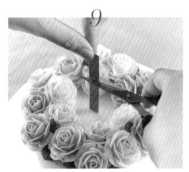

9

最後以最高的花朵作為燭片的長度，左手拿著燭芯後，右手才剪下。

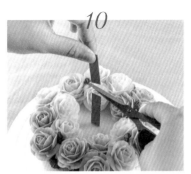

10

如果沒用左手拿取，剪下時另一半燭片會掉落在蠟花上。

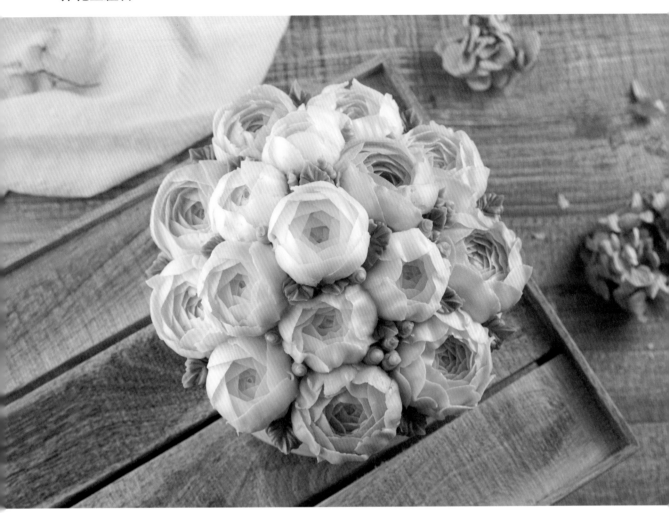

1

取奶油蠟在蠟體上層堆出小山丘的造型。

2

在蠟體邊緣放上一朵擠花成品，放置時花朵正面傾斜朝外。

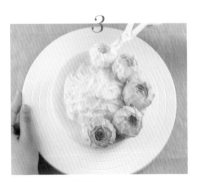

3

依序放上其他花朵。

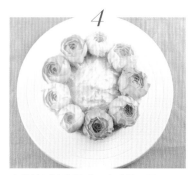

4

先將外側邊緣擺滿，完成第一圈。

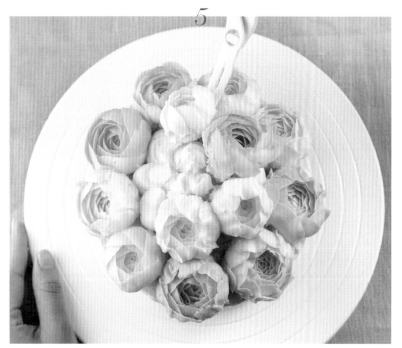

5

蠟體中央前後填入奶油蠟，以讓待會花朵擺放時能呈拱起狀。接著在兩朵花之間擺上第二層

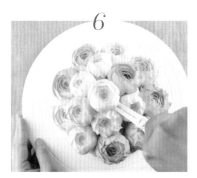

6

完成第二圈的擺放。重要是最上端的花朵，擺放時注意不要太高，留意花剪，勿損壞周圍已擺置好的花朵。

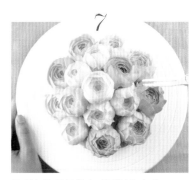

7

呈現如捧花般的半球形擺飾完成。

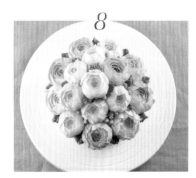

8

將所有花體上的空隙擠滿葉片及花苞，作品即完成。

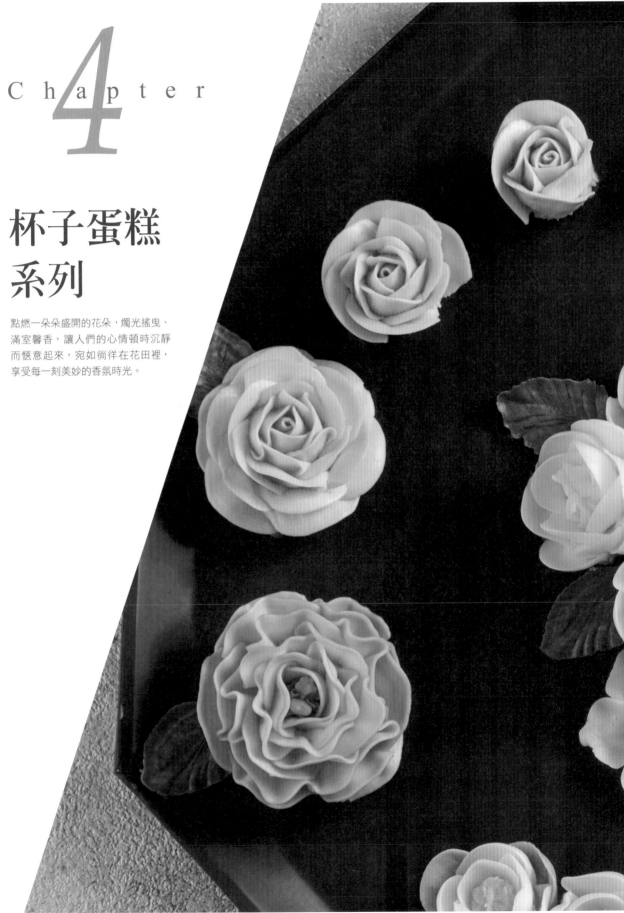

杯子蛋糕
系列

點燃一朵朵盛開的花朵,燭光搖曳、
滿室馨香,讓人們的心情頓時沉靜
而愜意起來,宛如徜徉在花田裡,
享受每一刻美妙的香氛時光。

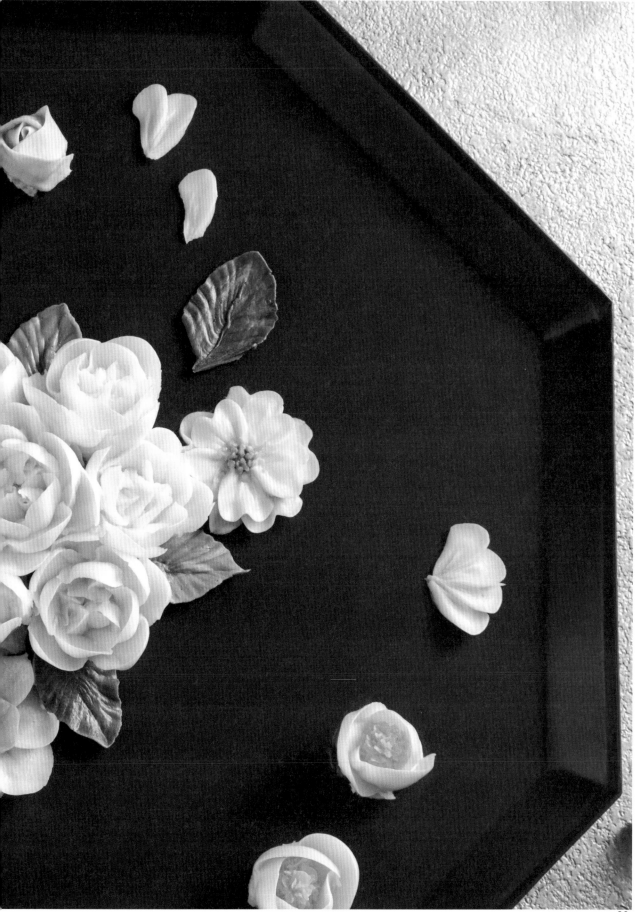

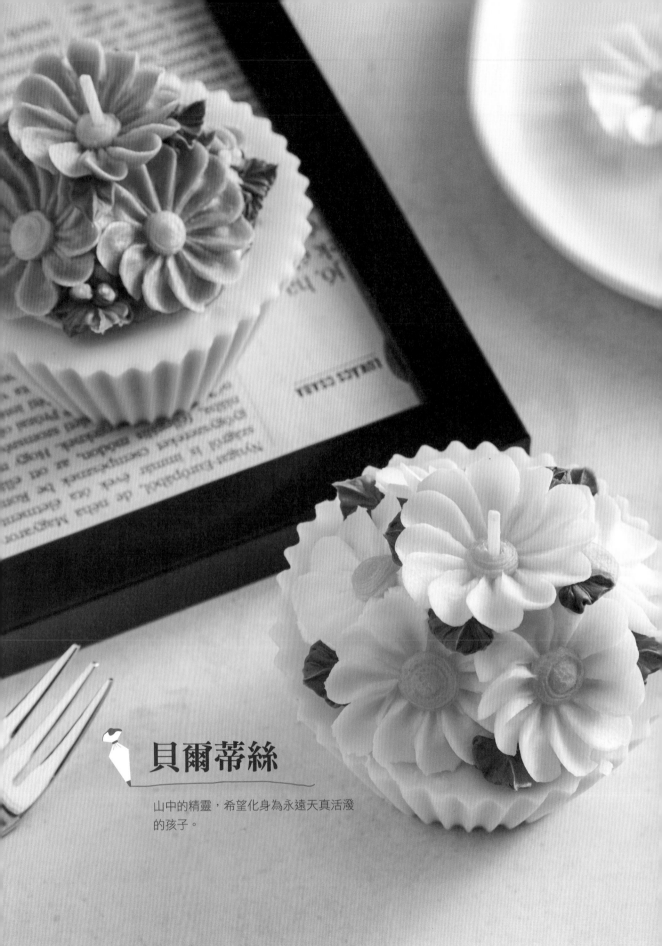

貝爾蒂絲

山中的精靈，希望化身為永遠天真活潑
的孩子。

花 型

FLOWER MODEL

小雛菊

花 語　純潔、深藏在心裡的愛

花 嘴

#103　　#8

小雛菊擠法

1

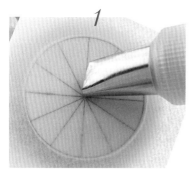

將 12 等分的圓形紙版黏貼於花釘上後，再黏一層烘焙紙。

2

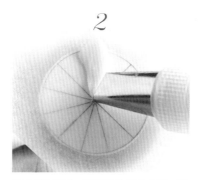

取 #103 花嘴，將寬處貼在中心點，沿圖形擠出類似「7」的筆畫，擠出花瓣。

3

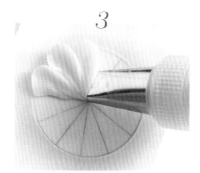

每片花瓣需以前一片花瓣下為出發點，重新畫出「7」圖形。

4

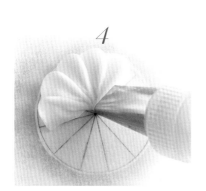

擠花瓣時，需留意越接近中心點越尖，類似數字「7」的筆畫。

POINT

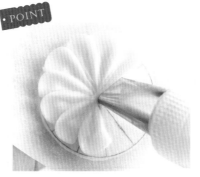

每一片花瓣的長度都要一致，俯視時需呈完整圓形。

5

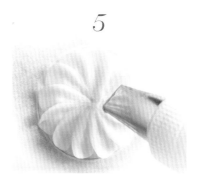

完成十二片花瓣。

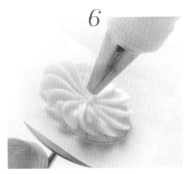
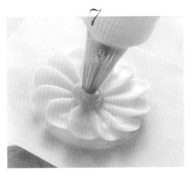

6

取 #8 花嘴，垂直對準中心點。

7

擠上圓形花蕊，即完成一朵小雛菊。

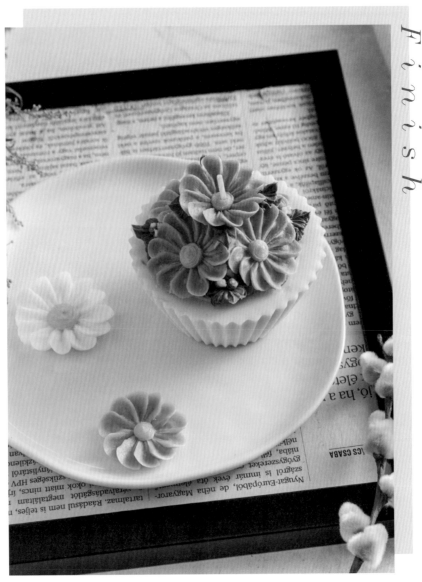

Finish

請參考六朵花組合方式。

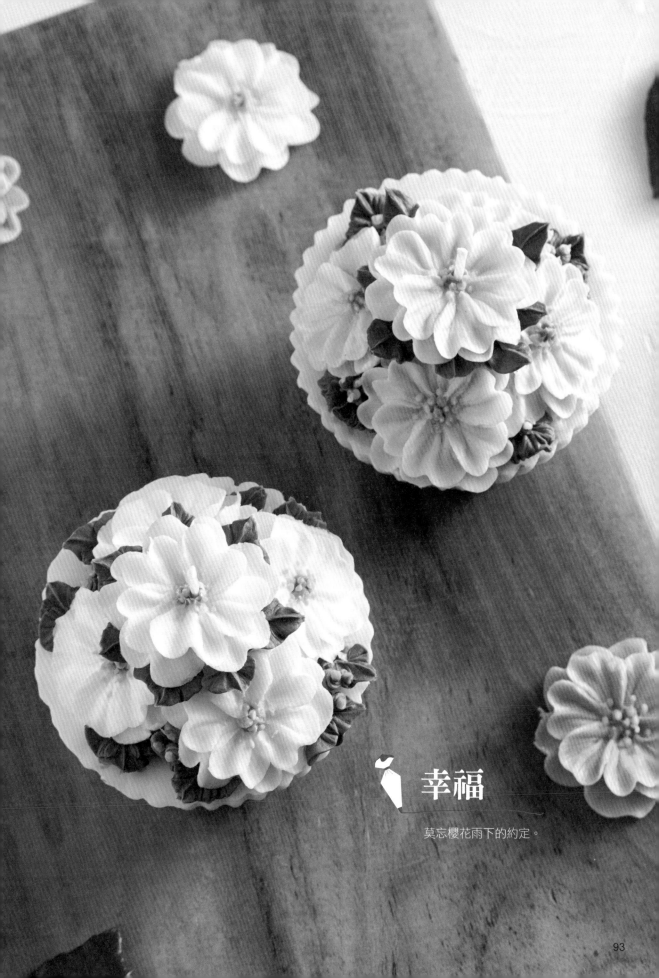

幸福

莫忘櫻花雨下的約定。

花型

櫻花

FLOWER MODEL

花語　幸福、一生一世永不放棄

花嘴

#2　　#4　　#103

櫻花擠法

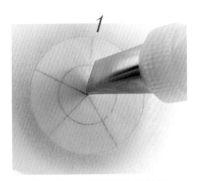

1

將 5 等分的圓形紙版黏貼於花釘上，再黏上一層烘焙紙。

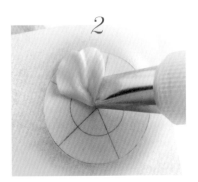

2

取 #103 花嘴，手握擠花袋與花釘呈 45 度，花嘴較寬處貼在中心點位置，於圖形 1 / 5 扇內，擠出愛心形花瓣。

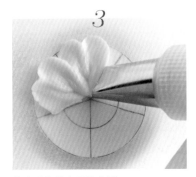

3

依序重複擠出五片花瓣。

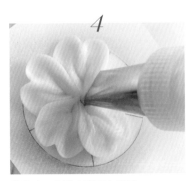

4

擠花時，花瓣中間要有褶痕。

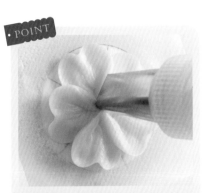

• POINT

花瓣的起始必須維持在中心點，大小盡量一致，旋轉花釘速度要配合擠花力道。

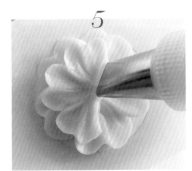

5

在二片花瓣中間擠上第二層花瓣，這層花瓣的大小需比第一層略小。

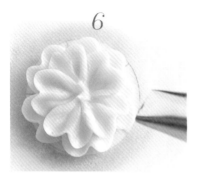

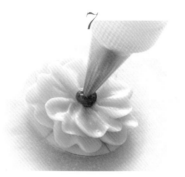

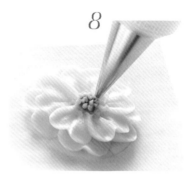

完成第二層花瓣。

POINT
第二層花瓣比第一層小，收尾時需更
加注意。

取 #4 花嘴於中心點擠出圓形。

取 #2 花嘴於中心點擠出小圓點當花
蕊，櫻花即完成。

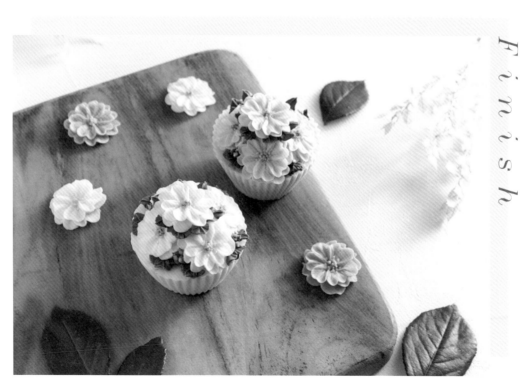

Finish

請參考六朵花組合方式。

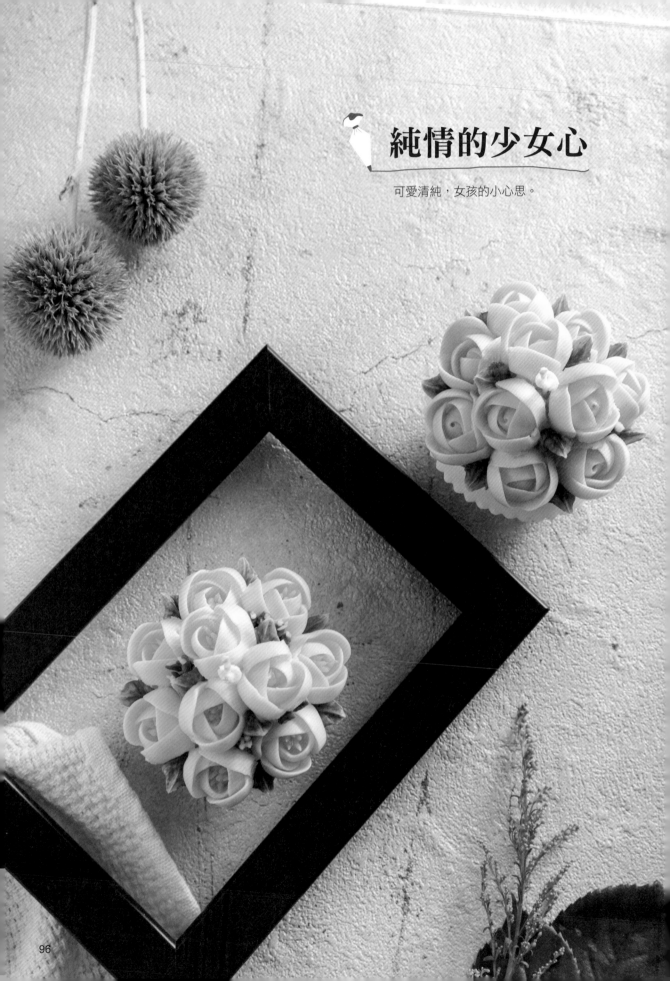

純情的少女心

可愛清純，女孩的小心思。

花 型

小蒼蘭

F L O W E R M O D E L

花 語　　純潔、幸福、濃情的小蒼蘭

花 嘴

　　　　　#61　　　#12

小 蒼 蘭 擠 法

1

取 #12 花嘴，於中心擠出高約 2cm 的圓錐體基座。

2

取 #61 花嘴，花嘴尖處向上，緊貼基座。

3

順時針圈擠出錐形花蕊。

4

擠花蕊時，注意要擠至基座底部，這樣之後完成的花朵才會穩固。

5

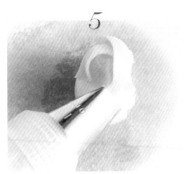

第二片需重疊在第一片花瓣的 1 / 3 位置，以同樣作法擠出第二片、第三片花瓣。

6

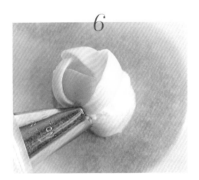

三片花瓣為第一層。

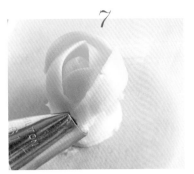

7

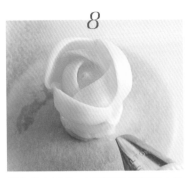

8

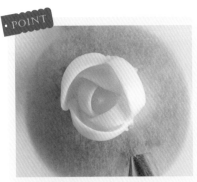

擠第二層時,花嘴略為打開,自第一層二片花瓣間擠出第一片。

製作第二層時,同樣三片花瓣較大於第一層。

此花嘴為內凹,收尾時可往基座擠壓使花瓣凹陷的更自然。

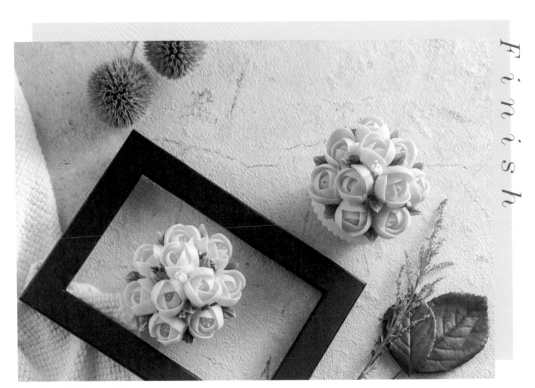

Finish

請參考六朵花組合方式。

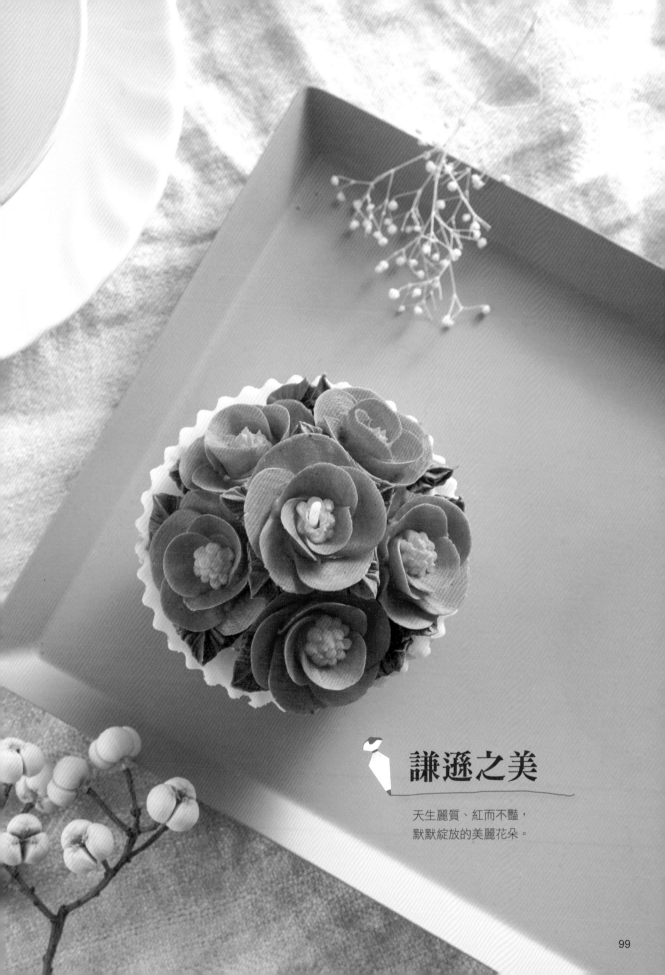

謙遜之美

天生麗質、紅而不豔，
默默綻放的美麗花朵。

花 型

FLOWER MODEL

茶花

花 語　　　紅色的茶花象徵著天生麗質、謙遜之美德

花 嘴

#104　　　#12　　　#2

茶 花 擠 法

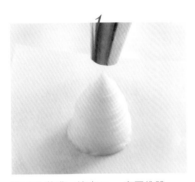

1

取 **#12** 花嘴,擠出 2cm 高圓錐體。

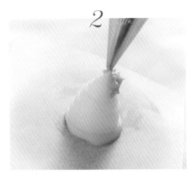

2

取 **#2** 花嘴,由中心開始往上拉出花蕊。

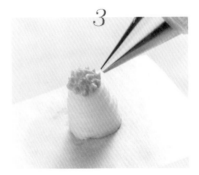

3

在基座尖端點滿花蕊。

POINT
在花蕊位置垂直往上拉出一根一根的花蕊。

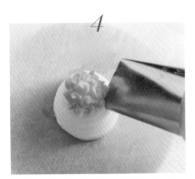

4

取 **#104** 花嘴,花嘴寬端緊貼「花蕊」底部。

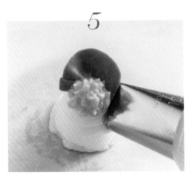

5

依順時針方向擠出一片高過花蕊的圓弧花瓣,約占滿花蕊的 1 / 2。

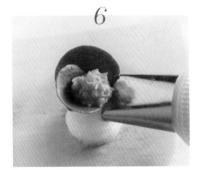

6

接著花嘴貼在第一片花瓣 1 / 3 處,擠出第二片花瓣。

7

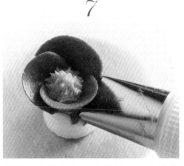

以此方式擠出第三片花瓣，即完成第一圈。

8

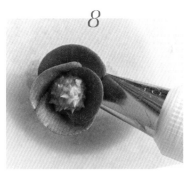

接著開始製作第二圈花瓣。首先花嘴於兩點鐘方向略開，於第一圈擇一花瓣的 1 / 2 處開始，此圈的花瓣高度需低於第一圈。

9

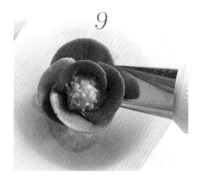

依步驟 4～7 方式完成擠花。

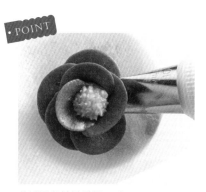

花瓣要與前瓣重疊 1 / 3。

10

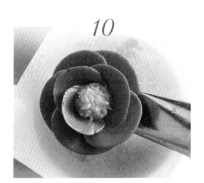

擠出五片花瓣後即完成第二圈。

11

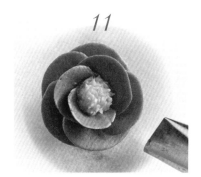

茶花完成。

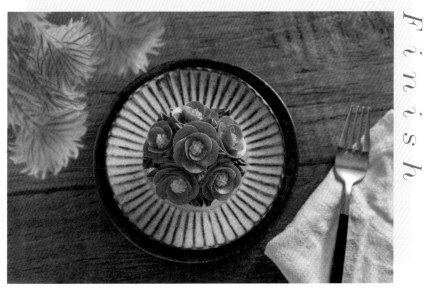

Finish

請參考六朵花組合方式。

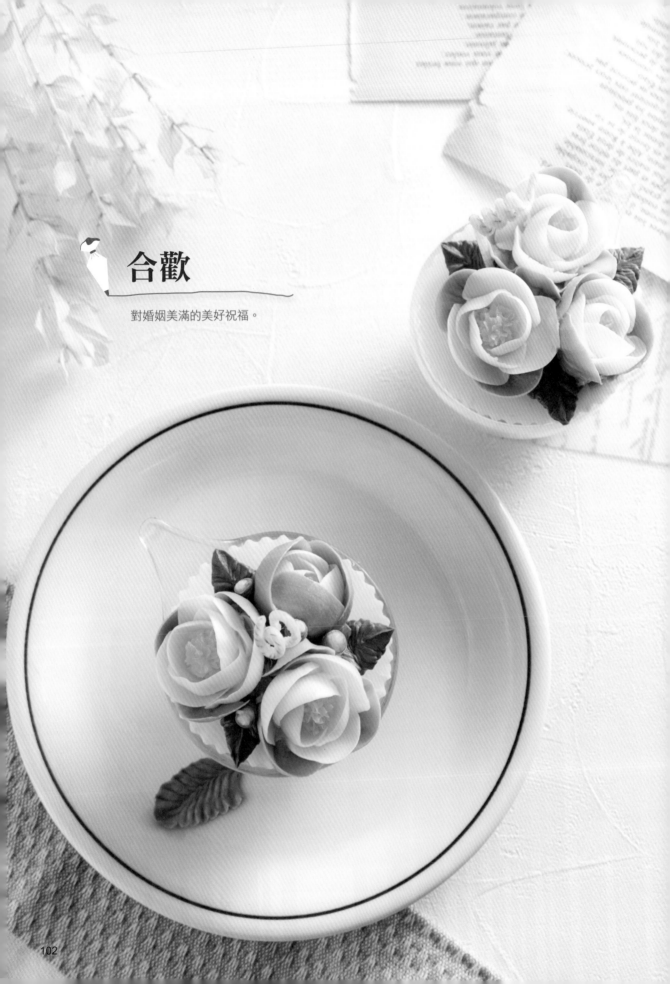

合歡

對婚姻美滿的美好祝福。

花 型

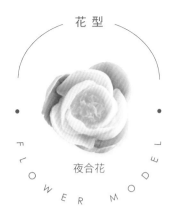

夜合花

F L O W E R M O D E L

花 語　有著婚姻美滿的美好祝願

花 嘴

#12　　　#16　　　#120

夜合花擠法

1

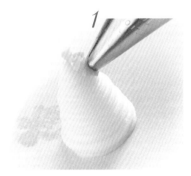

取 #12 花嘴，擠出高 2cm 的圓錐基座。接著取 #16 花嘴，由中心開始往上擠出花蕊。

2

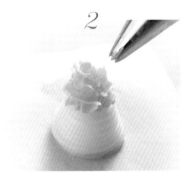

陸續將圓錐頂部 0.5cm 填滿完成。

3

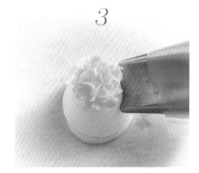

取 #120 花嘴。

4

於花蕊底部，往上擠出圓弧形花瓣。

5

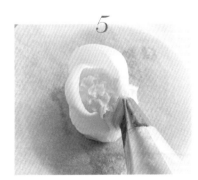

花瓣要高於花蕊。

6

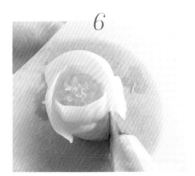

第二瓣由第一瓣的 1／3 處開始擠出圓弧形花瓣，第三瓣同步驟 5，完成第一圈作業。

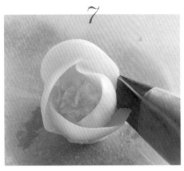

7

第二圈的第一片花瓣選定第一圈的某
片花瓣中間為起始，花嘴呈略開狀，
以圓弧狀畫至第二片花瓣中間。

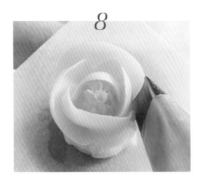

8

同前步驟操作。

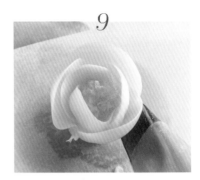

9

以三片花瓣圍成第二圈。

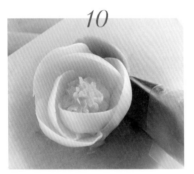

10

將 #120 花嘴顏色換成綠色

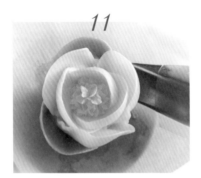

11

接著擠出綠色花瓣。

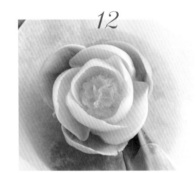

12

夜合花完成。

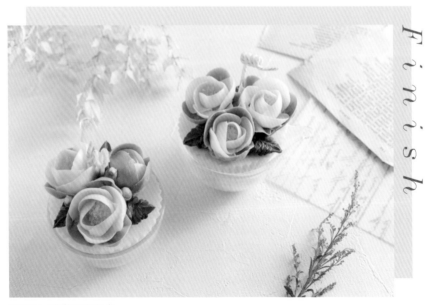

Finish

請參考三朵花組合方式

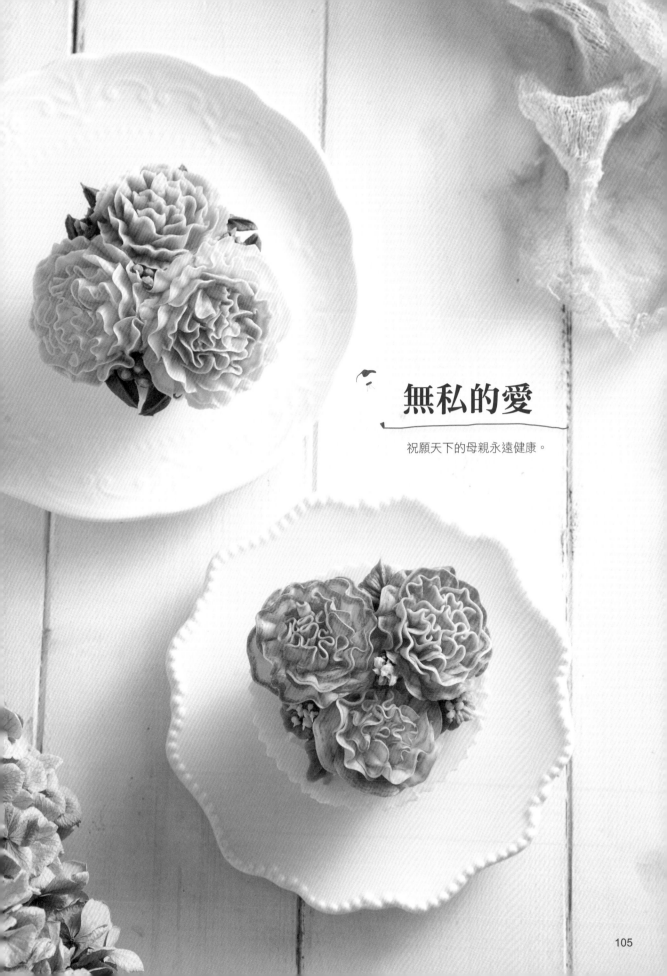

無私的愛

祝願天下的母親永遠健康。

花 語　不朽母愛的象徵，代表了健康和美好祝願

花 嘴

#104

康 乃 馨 擠 法

1

取 #104 花嘴，將漸層色對準花嘴較扁端。

2

先在花釘上製作出第一層 0.3～0.5cm 厚的圓盤底座。

3

再擠一圈圓盤，加厚底座。

4

取圓盤直徑為基準線。

5

花嘴沿直徑左右擺動，擠出一條波浪形。

6

在波浪線條左、右兩側各擠一條波浪線。

7

完成兩排波浪線條。

8

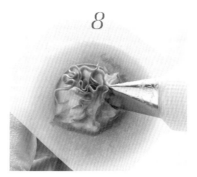

在兩排中間,再擠出一條波浪線條。

9

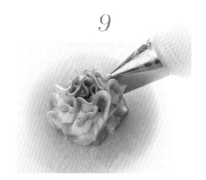

將空隙以波浪狀線條填滿。

10

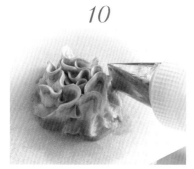

用 #104 花嘴在外圍成圓形。

11

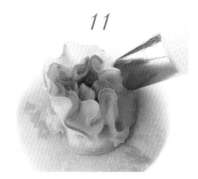

花嘴以順時針方向,擠出外圍花瓣,左右擺動約 3 ～ 4 個波浪為一片花瓣。

12

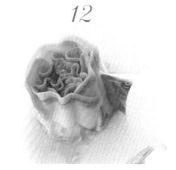

第二片以第一片花瓣的 1 / 3 處為起始點,依序擠出五片花瓣圍成一圈。

13

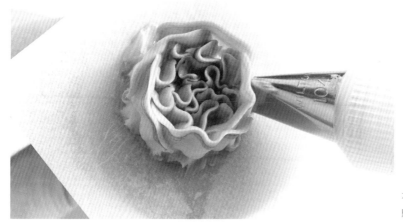

花嘴略開,依前述步驟擠出花瓣。

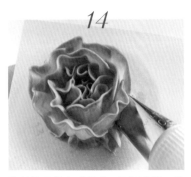

14

接著依同樣方式擠出一圈圈花瓣，此時要逐漸加大每圈花嘴的擺動幅度。

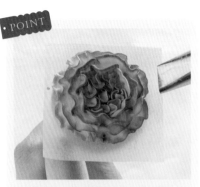

• POINT

越往外圍，花瓣高度需比前一層低，且花嘴越平。

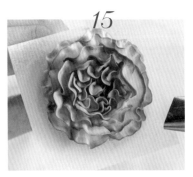

15

康乃馨完成。

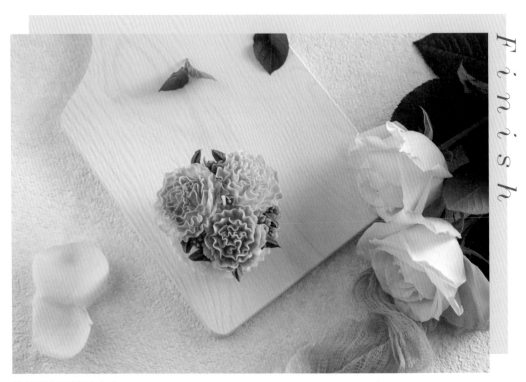

Finish

請參考三朵花組合方式

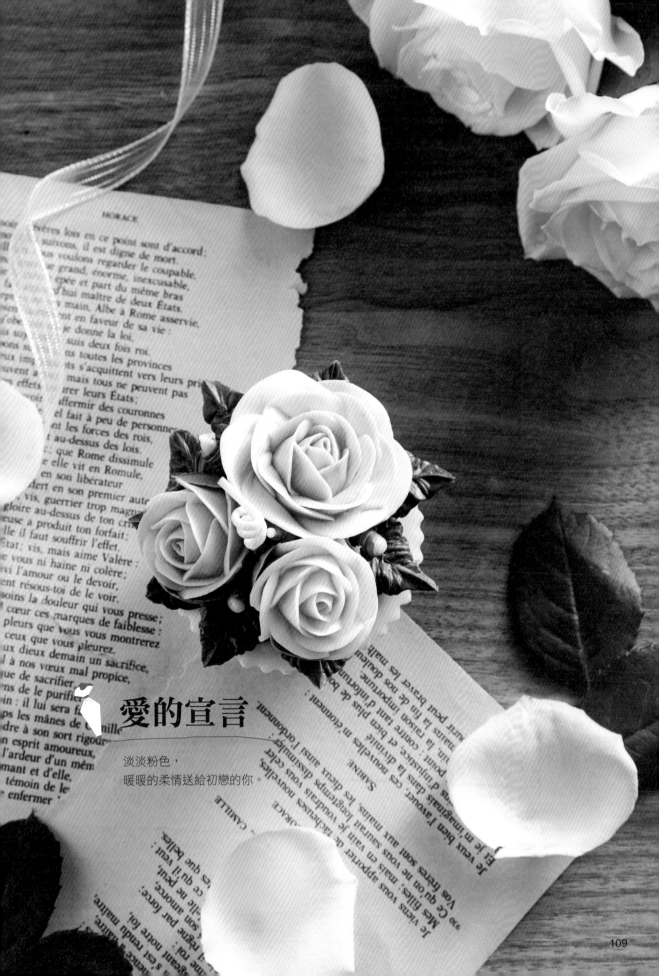

愛的宣言

淡淡粉色，
暖暖的柔情送給初戀的你。

花型

玫瑰花

F L O W E R M O D E L

花語　純潔的愛、美麗的愛情、美好常在

花嘴

#12　　　#104

玫瑰花擠法

1

取 #12 號花嘴，在中心點由下往上擠出高 2cm 的圓錐形當基座。

2

取 #104 花嘴，以 11 點鐘方向，貼緊圓錐上半部。

3

旋轉花釘擠出錐形花苞，花苞須拉至基座底部，以更加穩固。

4

花嘴直豎緊貼三角錐花苞下方，旋轉花釘由下往上以倒「C」字形方式擠出三片花瓣以包住花苞。

5

第二片花瓣於第一片花瓣 1／2 處位置開始，擠出一個倒「C」字形，完成第二片花瓣。

6

第三片花瓣於第二片花瓣 1／2 位置出發，擠出一個倒「C」字形完成第一圈。

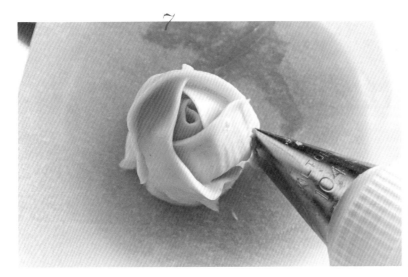

7

完成第一圈花瓣後，花嘴略開，貼著第一圈最後完成的花瓣其 1 / 3 處，以倒「C」字形方式擠出第二圈的三片花瓣。

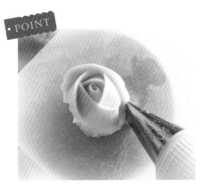

• POINT

每片花瓣重疊在 1 / 3 處，第一圈要包覆花苞，第二圈則花苞略開。

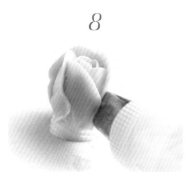

8

每片花瓣以倒「C」方式，收尾要拉至底部以穩固基座。

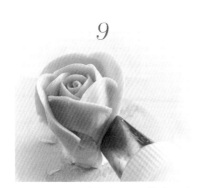

9

第三圈花瓣作法依步驟 7，擠出五片花瓣。

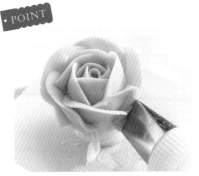

• POINT

擠第三圈時，花嘴比第二圈略開，高度與第二圈同高。

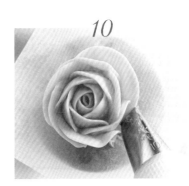

10

製作第四圈，共七片花瓣。

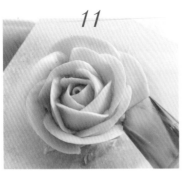

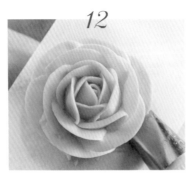

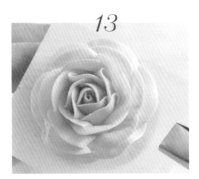

花嘴以 2 點半方向，擠出第四圈的七
片花瓣，高度低於第三圈。

盛開玫瑰可擠到第五圈九片花瓣。

玫瑰花完成。

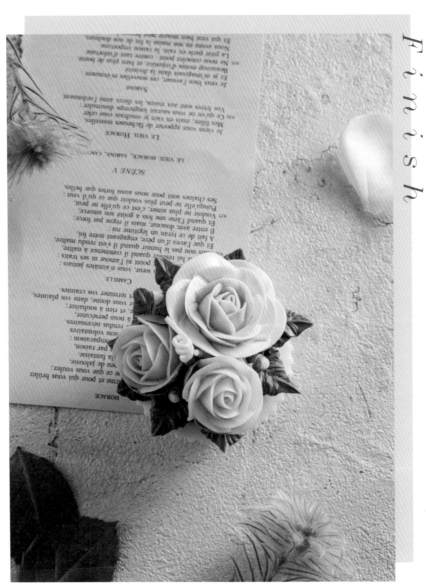

請參考三朵花組合方式

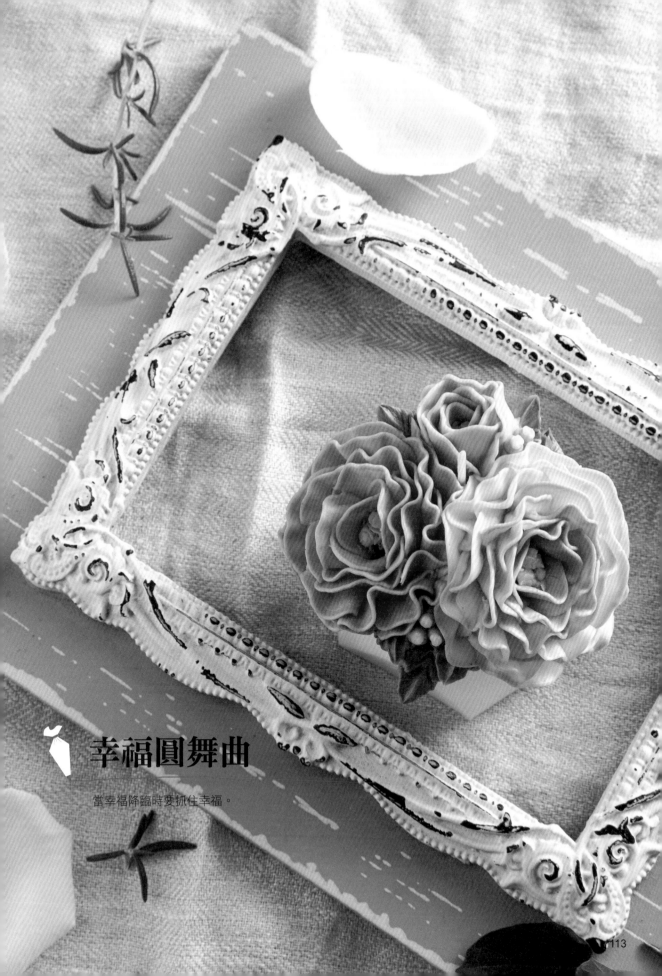

幸福圓舞曲

當幸福降臨時要抓住幸福。

花 型

FLOWER MODEL

洋桔梗

花 語　　不變的愛

花 嘴

#1　　　#12　　　#16　　　#124K

洋 桔 梗 擠 法

1
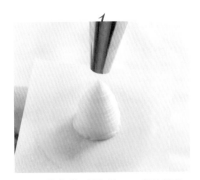
取 #12 號花嘴，製作約 2cm 高的基座。

2
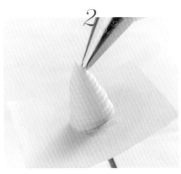
取 #16 花嘴由中間開始點星型。

3
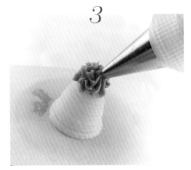
花嘴由下往上擠出約 0.5cm 高的星型花蕊，擠滿基座尖端處。

4
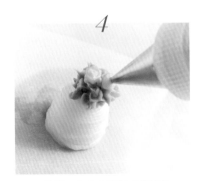
取 #1 花嘴，自中央點綴兩點花蕊。

5
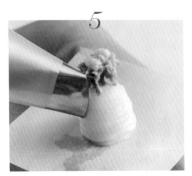
取 124K 花嘴，在 12 點鐘位置貼底座 1 / 2 處旋轉花釘，擠出半圓形花瓣。

6
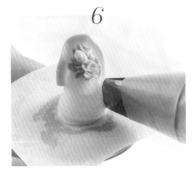
花瓣稍微推壓，擠壓時手可稍微抖動，做出波浪形。

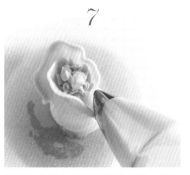

7

以兩片花瓣包圍花蕊後完成第一圈，
將花嘴略微打開，上下抖動時間拉長
使花瓣變長。

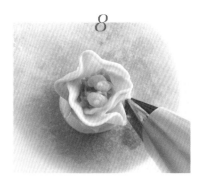

8

擠出三瓣，完成第一圈。

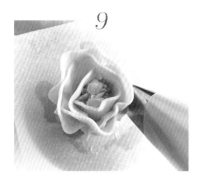

9

花嘴在 1 點鐘位置，擠法同步驟 7，
圍成第二圈。

10

花嘴在 2 點鐘位置，擠花同上圖，完
成第三圈。

11

花嘴在 3 點鐘位置，上下抖動，同步
驟 7 完成第四圈。

12

洋桔梗完成。

請參考三朵花組合方式

Finish

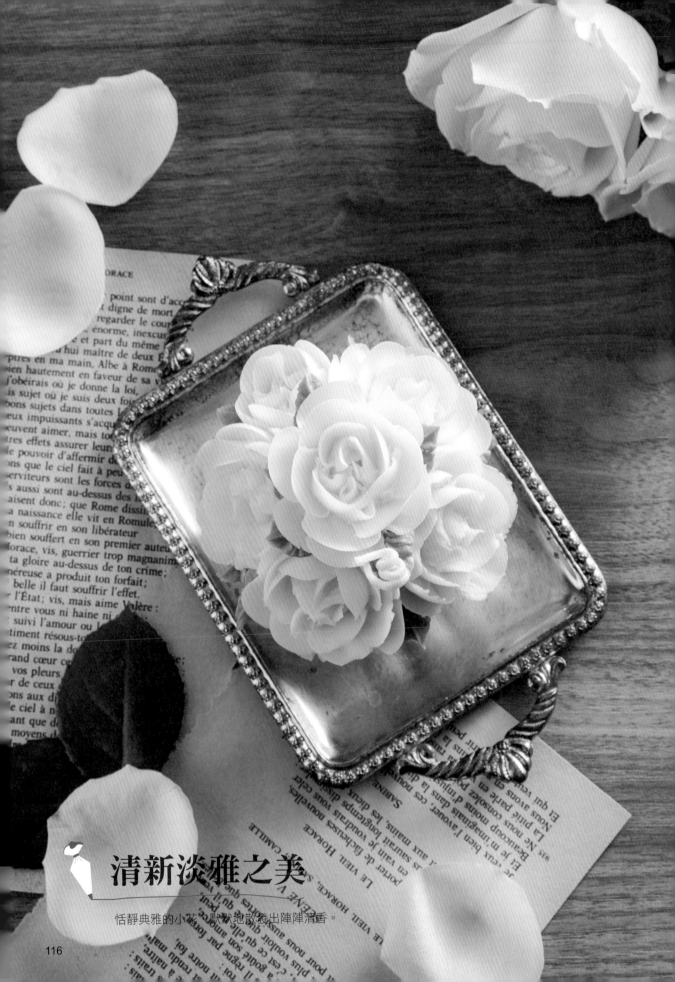

清新淡雅之美

恬靜典雅的小花，默默地散發出陣陣清香。

花 型

F L O W E R M O D E L

茉莉花

花 語　親切、喜愛

花 嘴

#12　　　#120

茉 莉 花 擠 法

1

取 #12 花嘴，製作高度約 2cm 的圓錐底座。

2

取 #120 花嘴。

3

由下往上拉出一片花瓣。

4

依步驟 3 擠出第二片。

5

依步驟 3 擠出第三片。

6

完成五片花瓣。

Chapter 4 ｜ 杯子蛋糕系列

117

7

取 #120 花嘴，在 12 點鐘位置由下往
上拉，完成五片花瓣以作為基座。

8

花嘴緊貼基座。

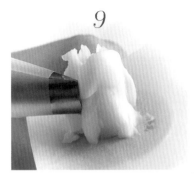

9

以一定的力量擠出奶油蠟，同時將花
嘴較窄的部分向上提，完成呈彩虹狀
的第一片花瓣。

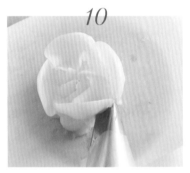

10

以同樣手法完成四片花瓣。

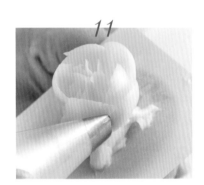

11

完成五片花瓣後即圍成第一圈。

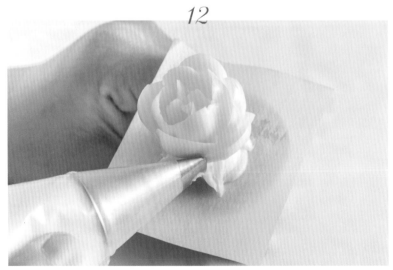

12

以同樣手法完成第二圈

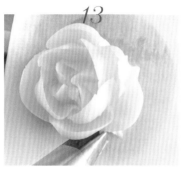

13

第三圈時，花瓣間距要拉開一些。

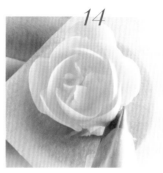

14

完成第三圈。

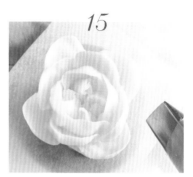

15

茉莉花完成。

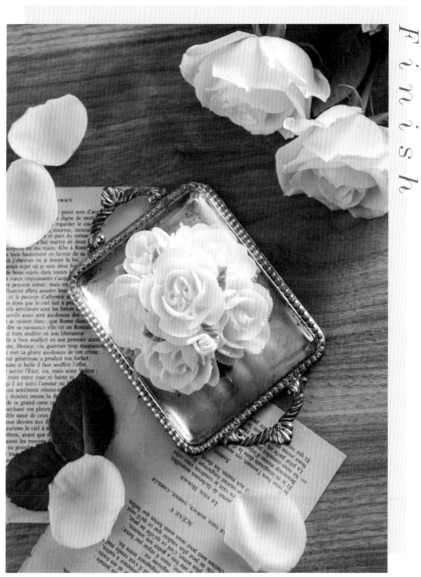

Finish

請參考六朵花組合方式

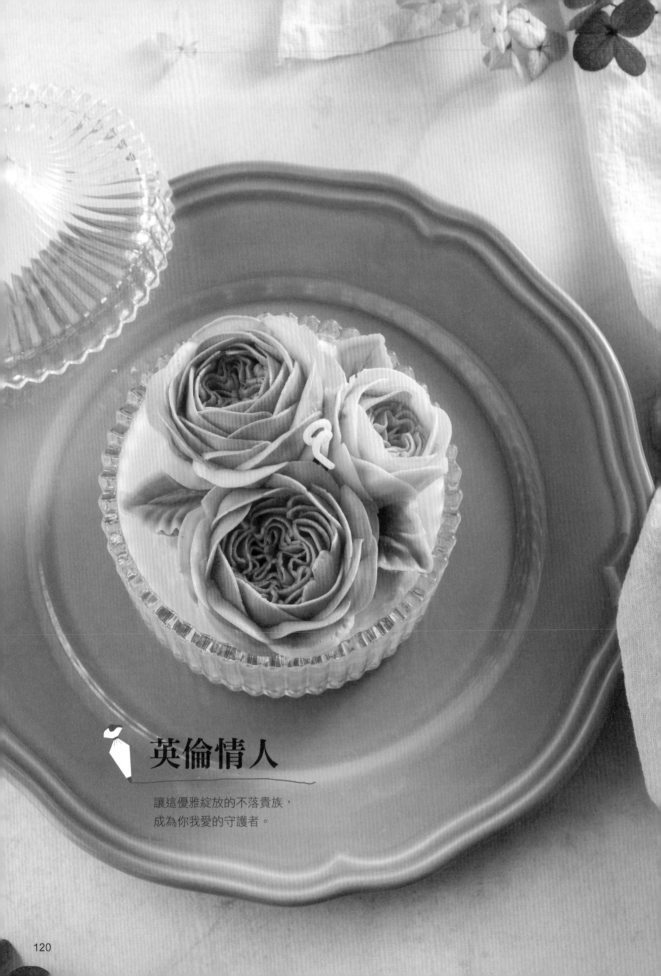

英倫情人

讓這優雅綻放的不落貴族，
成為你我愛的守護者。

花 型

奧斯汀玫瑰

F L O W E R M O D E L

花 語　　守護的愛

花 嘴

#124K

奧斯汀玫瑰擠法

1

取 124k 花嘴，以垂直姿勢在花釘中央左右移動，推壓擠出四層，每層約 1cm 作為基座

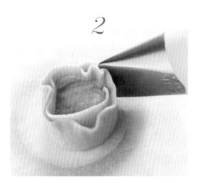

2

圍繞基座邊擠蠟同時也要邊轉花釘，擠出兩層圍邊。

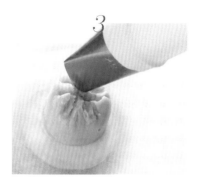

3

用花嘴尖端將圍邊向內靠攏，此時底座呈現圓柱體。

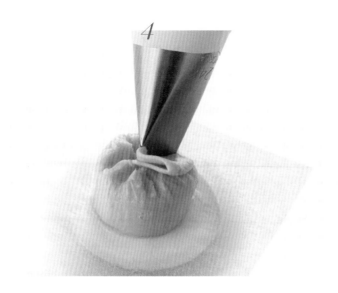

4

花嘴於基座上，寬口朝下，由中心點擠出蠟時往後拉，花釘需以順時針方向轉動，再將蠟拉回中心點，花嘴方向為逆時針。

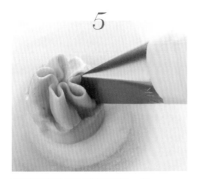

5

轉動花釘做出星型完成第一圈。

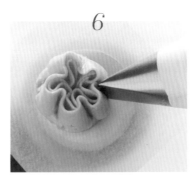

6

依序完成兩圈花瓣,盡量保持力道一致。

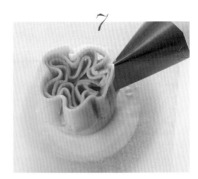

7

第三圈約略圍住第二圈,完成星形花瓣。

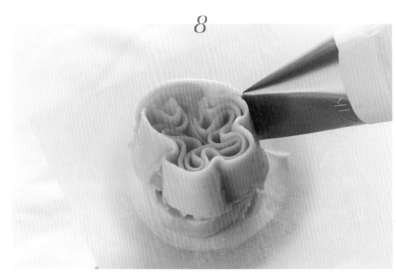

8

花嘴在 12 點鐘位置,貼於內側花瓣上,接著旋轉花釘,花嘴由下而上做出略高於內側的彩虹形花瓣。

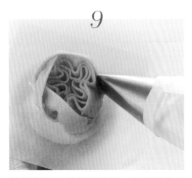

9

共擠出五片彩虹形花瓣,每片稍微交疊圍住中間星形花瓣。

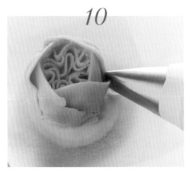

10

接著花嘴置於 1 點鐘位置,開始第二圈的彩虹花瓣。

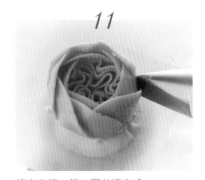

11

擠出六瓣,第二圈花瓣完成。

12

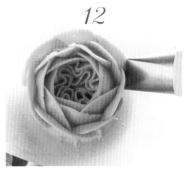

花嘴調整至 2 ～ 3 點鐘位置，轉動花釘並擠出略低於前圈的花瓣，不用在意瓣數，只要圍滿一圈即可。

13

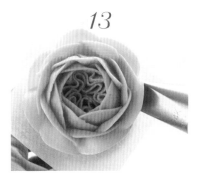

奧斯汀玫瑰完成。

Finish

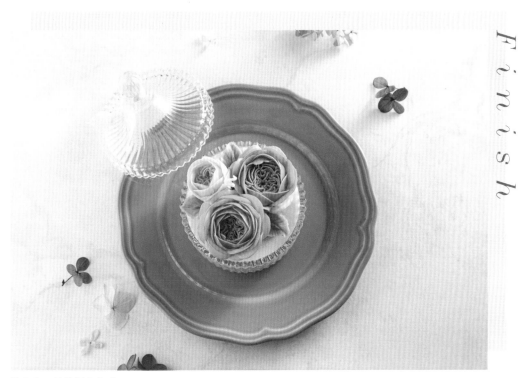

請參考三朵花組合方式

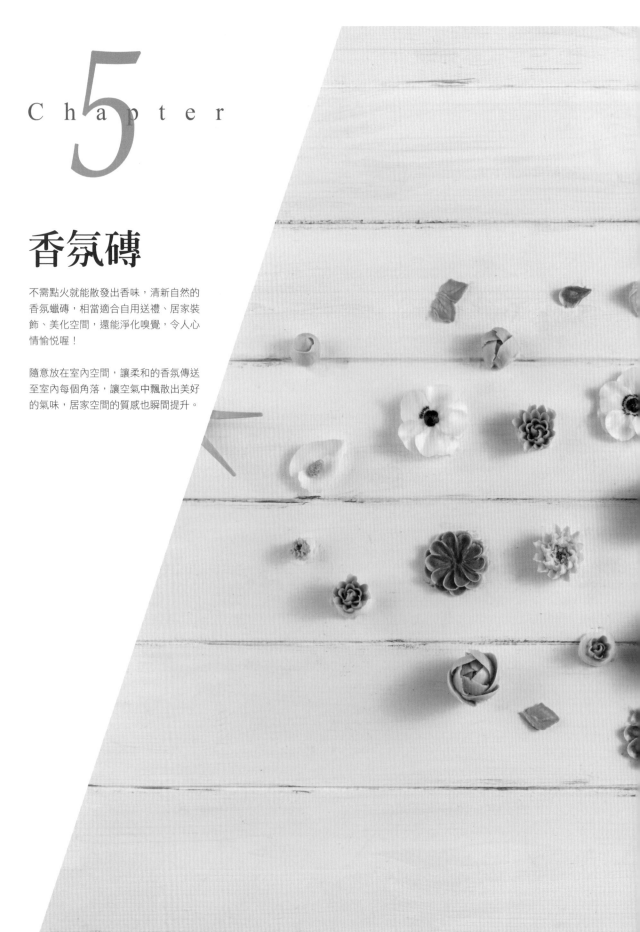

Chapter 5

香氛磚

不需點火就能散發出香味，清新自然的香氛蠟磚，相當適合自用送禮、居家裝飾、美化空間，還能淨化嗅覺，令人心情愉悅喔！

隨意放在室內空間，讓柔和的香氛傳送至室內每個角落，讓空氣中飄散出美好的氣味，居家空間的質感也瞬間提升。

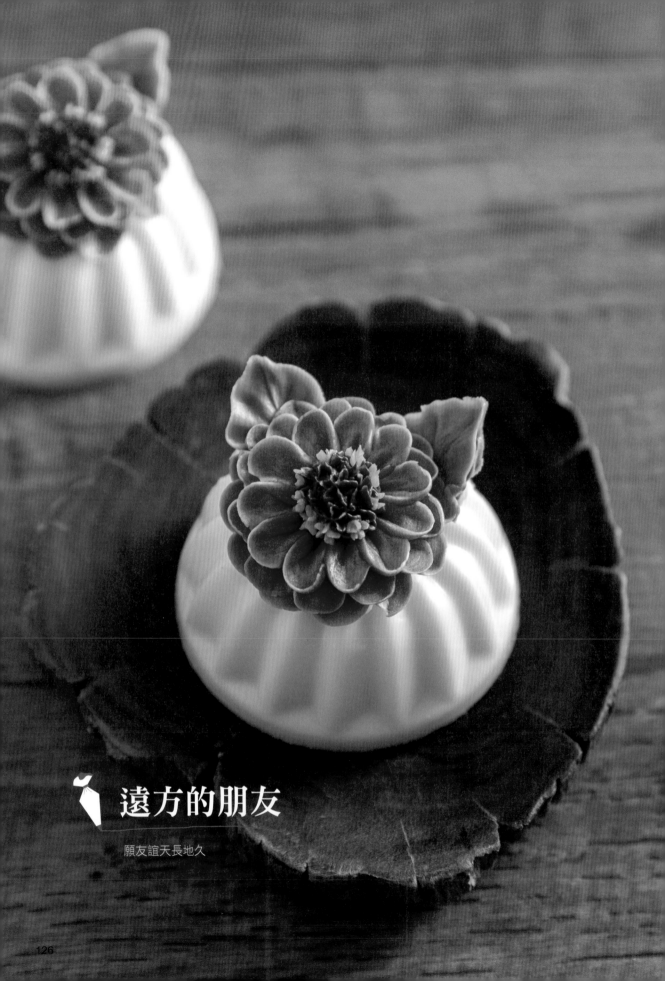

遠方的朋友

願友誼天長地久

花 型

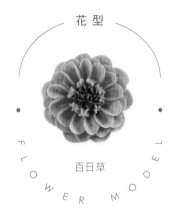

百日草

F L O W E R M O D E L

花 語　想念遠方的朋友、天長地久

花 嘴

#13　　　#16　　　#103

百 日 草 擠 法

1

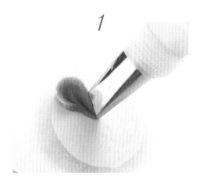

取 #103 花嘴，手握擠花袋與花釘表面呈垂直，由內向外擠出水滴形。

2

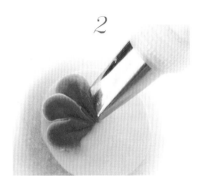

重複步驟 1 之動作，在前一片花瓣下方持續擠出形狀一致的水滴形花瓣。

3

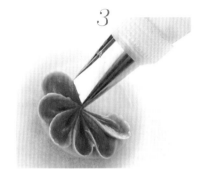

需注意每瓣間距離不要太擁擠，且每瓣的出發點皆位於前一瓣的下方。

4

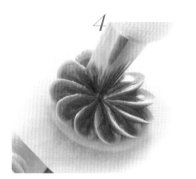

花瓣要以順時針方向依序擠出，完成第一層。

5

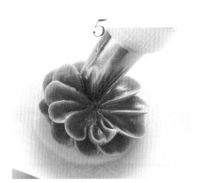

擠第二層時，注意花瓣勿超過第一層花瓣之長度。

6

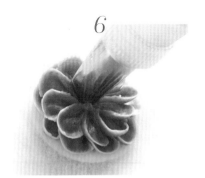

注意花釘朝逆時針方向轉動，完成第二層。

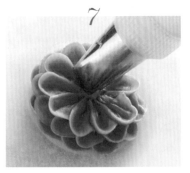

7

同樣步驟，且花瓣應小於前兩層。

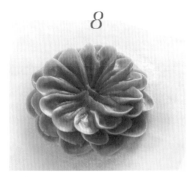

8

完成第三層。

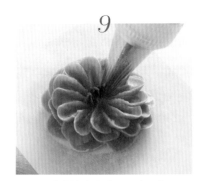

9

取 #16 花嘴擠出立體星星的形狀。

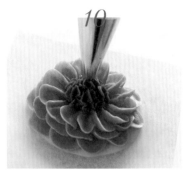

10

擠成小山丘的造型。

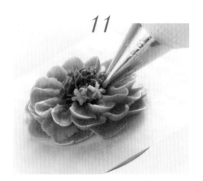

11

取 #13 花嘴圍著小山丘外圍擠成花圈造型，但不要太規矩，看起來比較自然。

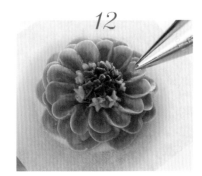

12

製作完成的百日草作品

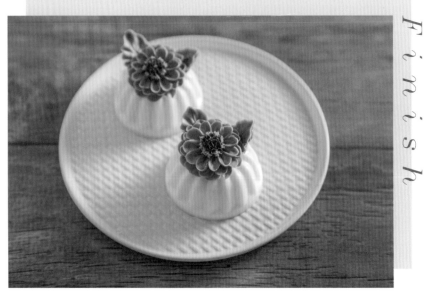

請參考單朵花組合方式

F i n i s h

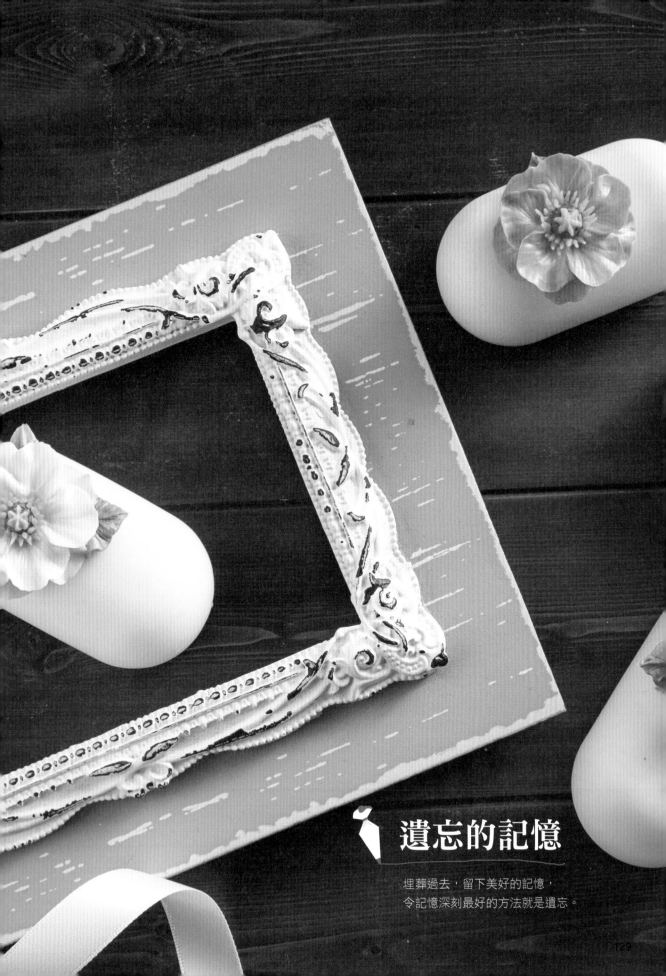

遺忘的記憶

埋葬過去，留下美好的記憶，
令記憶深刻最好的方法就是遺忘。

花 型

FLOWER MODEL

罌栗花

花 語　　華麗

花 嘴

#1　　　#4　　　#16　　　#103

罌栗花擠法

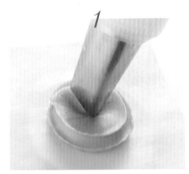

1

取 #103 花嘴在花釘表面以順時針方向擠出圓盤形底座。

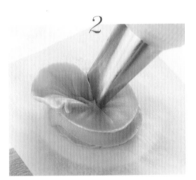

2

將花嘴較寬的那一頭靠在花朵底座中心點，由內往外繞一圈回來，擠出第一片花瓣。

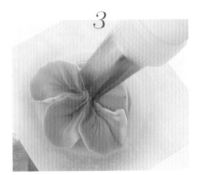

3

每片花瓣大小盡量平均。

4

擠壓的力道要一致，先完成第一層五片花瓣。

5

於前一層兩花瓣間開始擠，依 2、3、4 步驟完成第二層。

6

取 #4 花嘴，在花的中心點擠出圓形的花蕊。

取 #16 花嘴在圓形的中心點擠上星星造型。

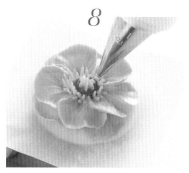

取 #1 花嘴在綠色的周圍擠出花蕊，花嘴呈 60～90 度由下往上拉，完成罌粟花。

Finish

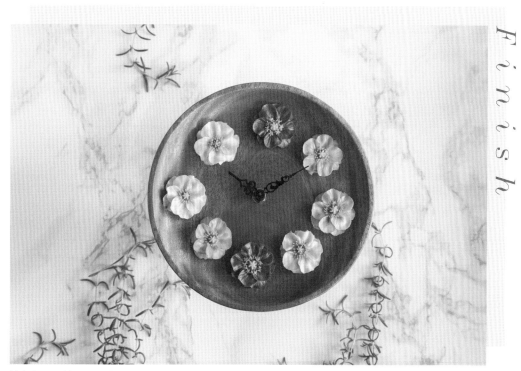

請參考單朵花組合方式

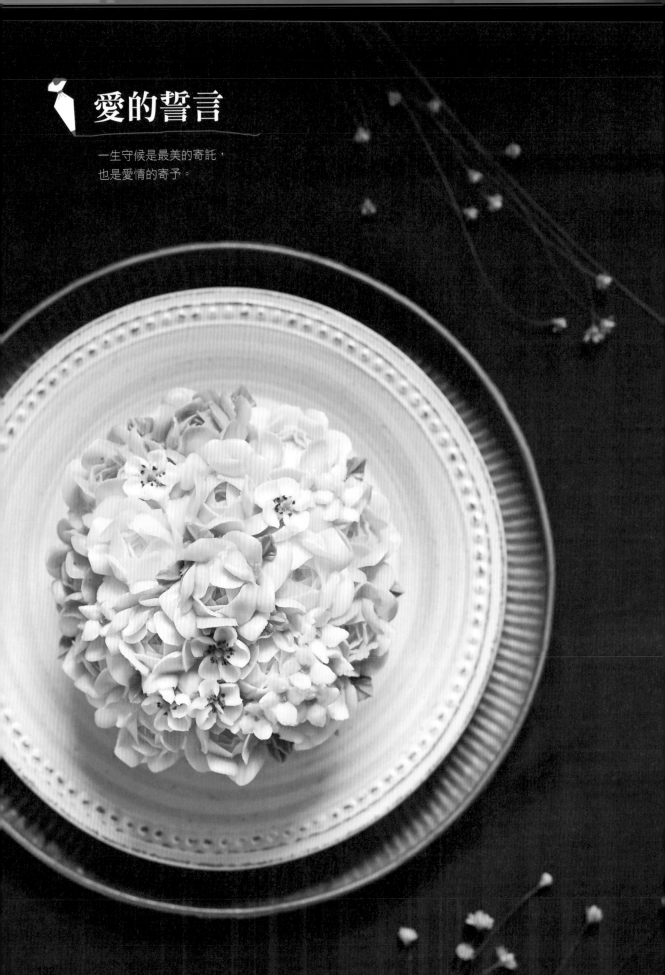

愛的誓言

一生守候是最美的寄託，
也是愛情的寄予。

花 型

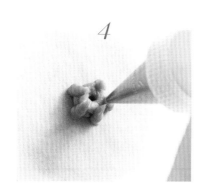

蠟梅

F L O W E R M O D E L

花 語　　慈愛心、獨立、堅毅、高潔

花 嘴

　#59　　　#2　　　#1

蠟梅擠法

1

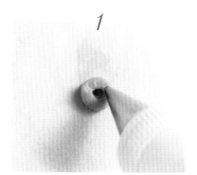

取 #2 花嘴擠出圓形基座，中間呈中空狀。

2

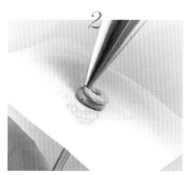

堆疊第二圈，讓基座呈 5cm 高度。

3

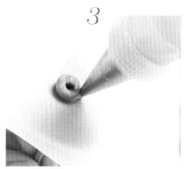

接著將 #2 花嘴垂直於圓圈基座的外圍。

4

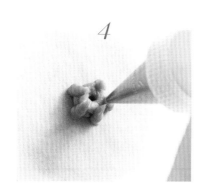

平均擠出五根基柱來支撐。

5

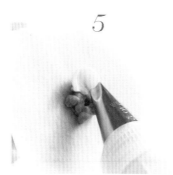

取 #59 花嘴於兩根基柱中間，沿著兩點中間擠一片花瓣。

6

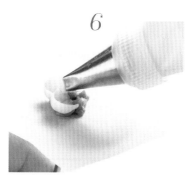

每片花瓣看起來像倒 U 字形。

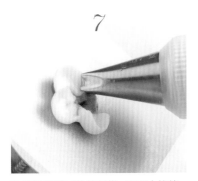

7

花瓣與花瓣可以分開些，不要太擁擠。

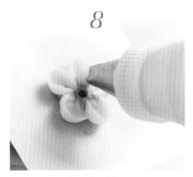

8

依步驟 5 完成五片花瓣。

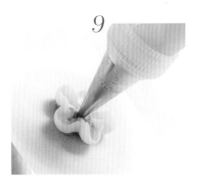

9

取 #2 花嘴，在五片花瓣中心擠上一根花蕊。

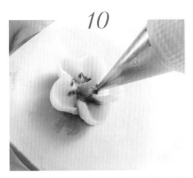

10

取 #1 花嘴在花蕊周圍拉出咖啡色的花蕊，完成蠟梅作品。

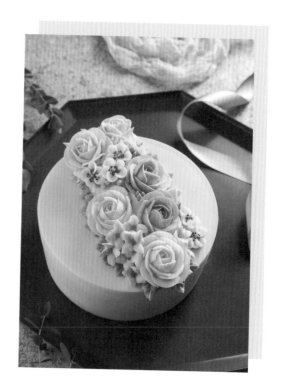

花 型

寒丁子

FLOWER MODEL

花 語　　交際、熱忱

花 嘴

#353

#2

#12

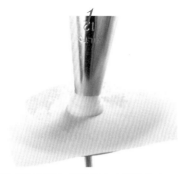

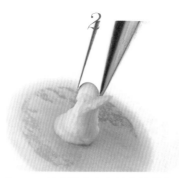

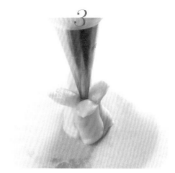

取 #12 花嘴在花釘座中心擠出約 1cm 高的基座。

取 #353 花嘴沿著白色基底外圍由下往上拉（至基座頂端時，花嘴向外拉出），使其呈現出向外綻放的效果。

依步驟 2 完成四片花瓣的製作，接著取 #2 花嘴在四片花瓣中心內擠上花蕊。

完成寒丁子的作品。

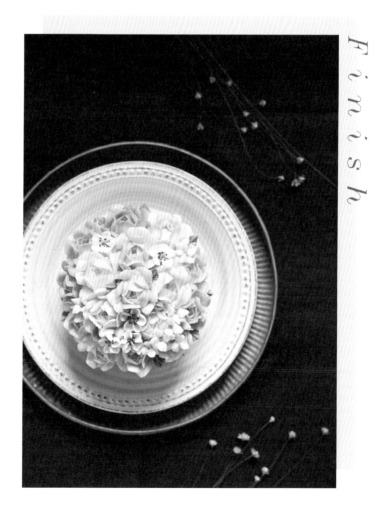

Finish

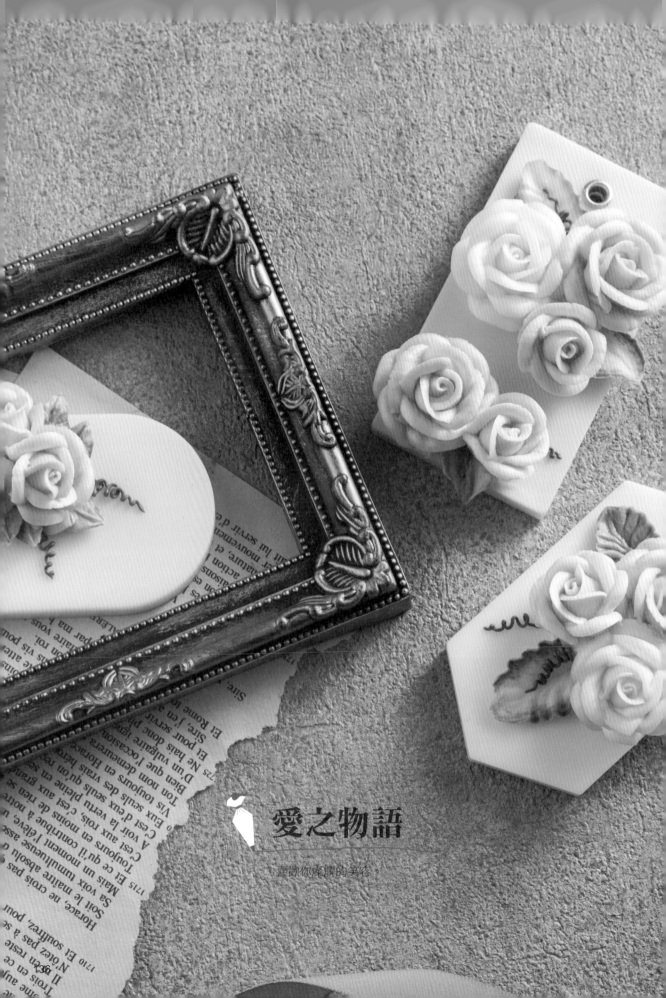

愛之物語

喜歡你燦爛的笑容。

花 型

進階玫瑰

FLOWER MODEL

花 語　和藹可親、善感、幸福、熱情

花 嘴

#97　#12

進 階 玫 瑰 擠 法

1

取 #12 花嘴在花釘中心擠出約 2cm 高的基座。

2

取 #97 花嘴，將花嘴尖端頂住基座的最頂端。

3

圍繞基座擠出螺旋狀的花蕊。

4

花嘴往下拉至基座底端，增加厚度及穩定性。

5

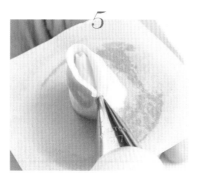

#97 花嘴尖端朝上，於花蕊下開始擠蠟，由下往上包，需高於花蕊，花釘要以逆時針方向轉動。

6

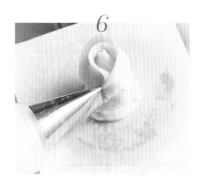

依步驟 5 擠出第二片花瓣。

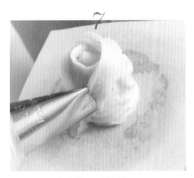

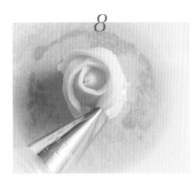

依步驟 5 擠出第三片花瓣。

俯視時要有層次感。

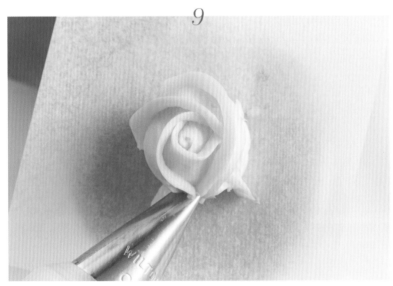

第一圈為三片花瓣,第二圈花瓣不要
高過第一圈花瓣。

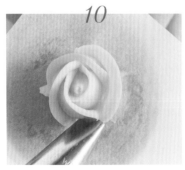

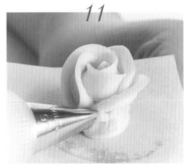

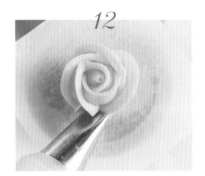

第二圈花瓣高度略低於前面的花瓣,
做出盛開的層次感。

依同樣擠法擠出五片上下起伏的彩虹
花瓣。

俯視時層次感更明顯。

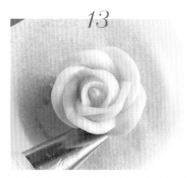

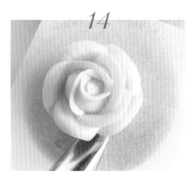

最後一圈，花嘴置於 2 點鐘位置擠花　　　作品完成。
瓣，讓玫瑰花呈現更加盛開的畫面。

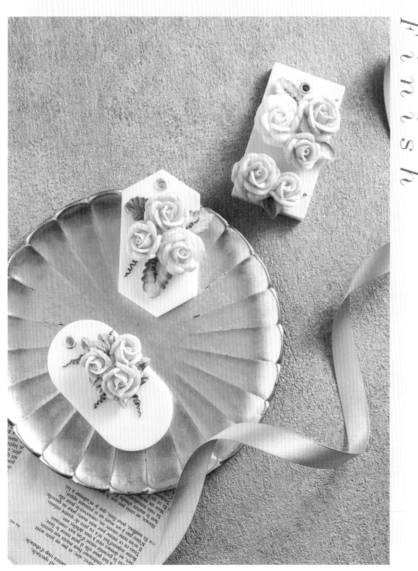

Finish

1. 先參考三朵花的組合方式
2. 用 #2 花嘴擠上藤蔓即可完成作品。

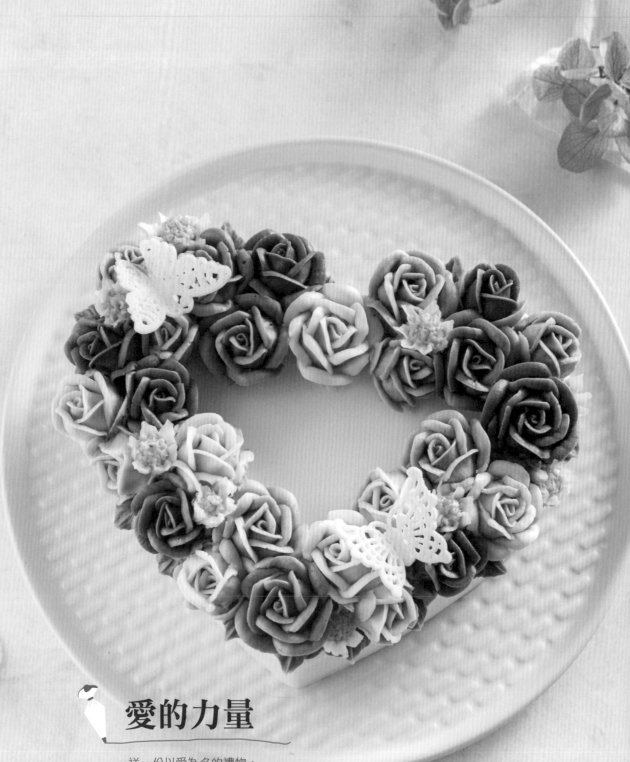

愛的力量

送一份以愛為名的禮物，
表達對你的心意。

花 型

FLOWER MODEL

洋甘菊

花 語　力量、堅強、活力、和好

花 嘴

#8　　#1　　#59

洋 甘 菊 擠 法

1

取 #8 花嘴在花釘中央擠一個綠色基座，不要拉得太尖。

2

取 #59 花嘴，沿著基座垂直由下往上拉。

3

垂直拉至頂端時微微往外拉收尾。

4

依步驟 3 完成六片花瓣。

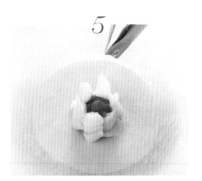

5

每片花瓣不一定要等長。

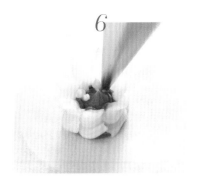

6

取 #1 花嘴，在綠色中心處擠出圓形花蕊。

Chapter 5 ｜ 香氛磚

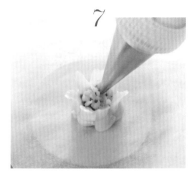

7

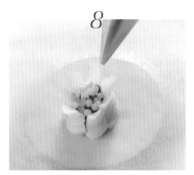

8

約擠9分滿的黃色花蕊,使其透出一
點綠色底,讓花朵更為自然。

完成洋甘菊作品。

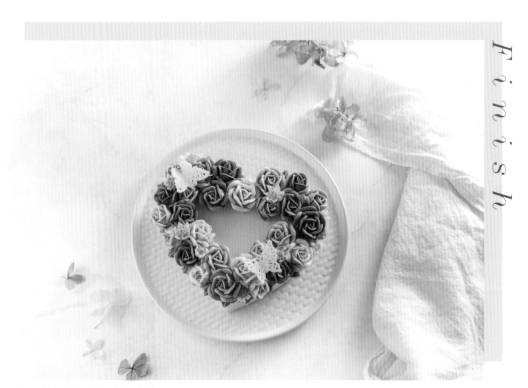

1. 在愛心的蠟體周圍塗上奶油蠟。
2. 玫瑰花擺放方式請參考花圈組合方式。
3. 兩朵玫瑰空隙擺置洋甘菊。
4. 玫瑰花與洋甘菊空隙擠上葉片。

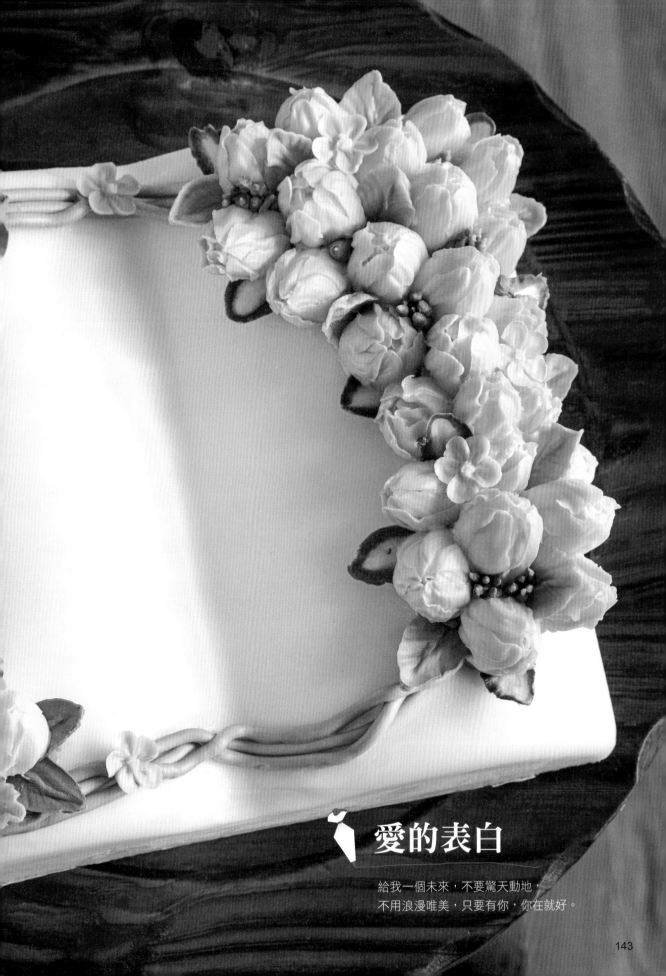

愛的表白

給我一個未來，不要驚天動地，
不用浪漫唯美，只要有你，你在就好。

花 型

FLOWER MODEL

鬱金香

花 語　　愛的表白

花 嘴

#12　　#120

鬱金香擠法

1

取 #12 花嘴在花釘中心擠出 2cm 高的基座。

2

將 #120 花嘴的凹槽完全服貼於底部，由下往上拉至頂端。

3

再由頂端往下 1 / 2 收尾完成第一瓣。

4

依前項步驟依序堆疊出花瓣。

5

鬱金香完成。

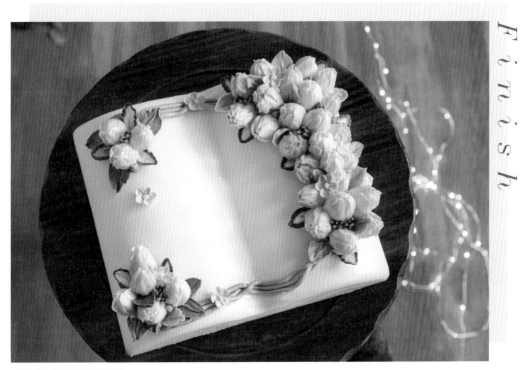

Finish

1. 取 #8 花嘴擠出三條線。
2. 先在放置花朵處塗抹奶油蠟，接著取一朵鬱金香為基準開始依序擺滿（請參考半月型組合）。
3. 貼上葉片。
4. 花與葉片的空隙擠上花苞與花蕊。
5. 最後貼上五瓣花即可。

理想的愛

隱在山林亦自芳，為中國傳統花卉，
「十大名花」之一。

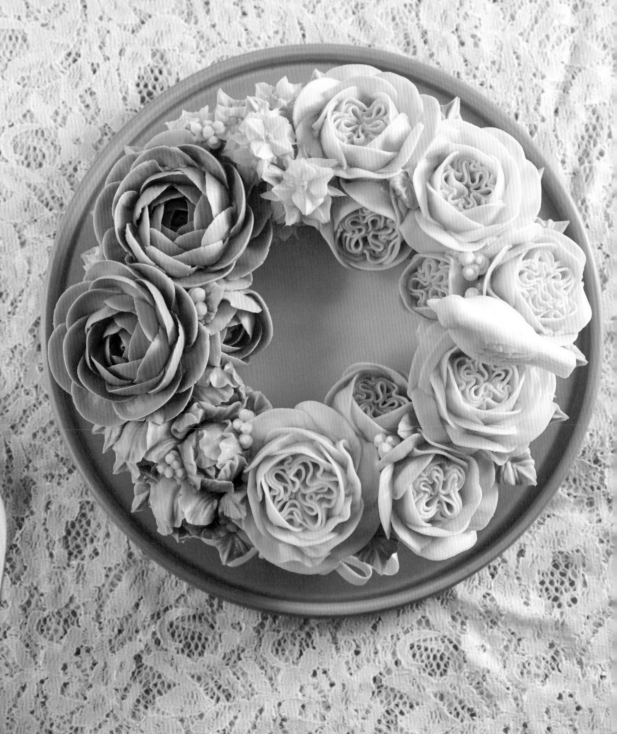

花型

FLOWER MODEL

山茶花

花語　理想的愛

花嘴

#12　　#120

山茶花擠法

1

取 #12 花嘴擠出 2cm 高的圓錐基座。

2

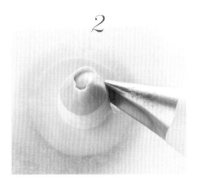

取 #120 花嘴依照玫瑰花花蕊操作方式擠出花蕊。

3

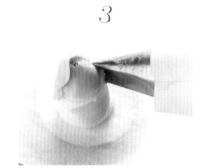

花嘴緊貼花蕊，接著以包覆花蕊手法擠出第一片花瓣。

4

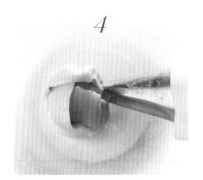

依前步驟擠出五片花瓣。

5

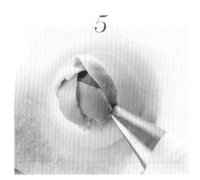

中間預留一小空隙，完成第一層花瓣。

6

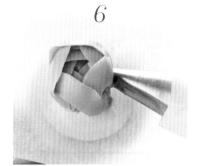

依前步驟，花嘴略開。第二圈略高於第一圈 0.2cm，依序擠出五片花瓣，完成第二層。

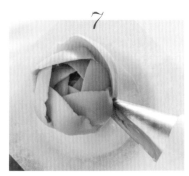

7

接著擠第三層。

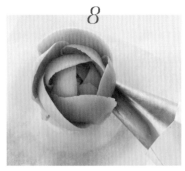

8

依第三圈步驟，花嘴置於1點鐘位置，高度略低於第三層。

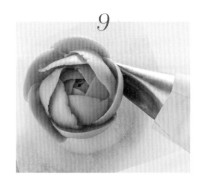

9

擠出五片花瓣，完成第四圈。

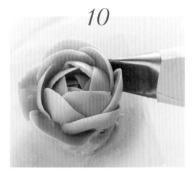

10

花形一定要呈現圓形，較具生命力。

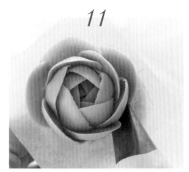

11

第五圈依第四圈步驟，花嘴置2點鐘位置，以略低於第四圈高度擠出五～六片花瓣。

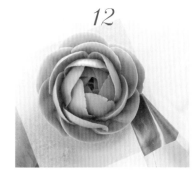

12

山茶花完成。

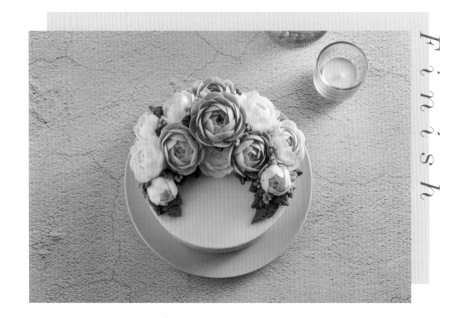

Finish

花 型

繡球花

花 語 希望

花 嘴

#12 #352 #1

繡 球 花 擠 法

1

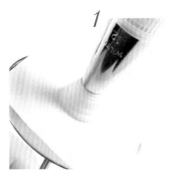

取 #12 花嘴，在花釘中央擠出一錐形
基座。

2

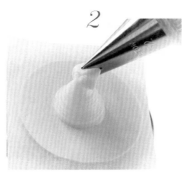

取 #352 花嘴，在錐形基座頂端擠出花
瓣。

3

擠出一片像小葉片般花瓣。

4

依步驟 2 擠出第二片花瓣。

5

兩片大小差異不要太多。

6

依步驟 2，擠出第三、四片花瓣。

7

取 #1 花嘴，在四片花瓣中心點位置擠
出一個小點當花蕊。

8

完成繡球花。

• POINT

完成的繡球花進行堆疊，形成繡球花
花球。

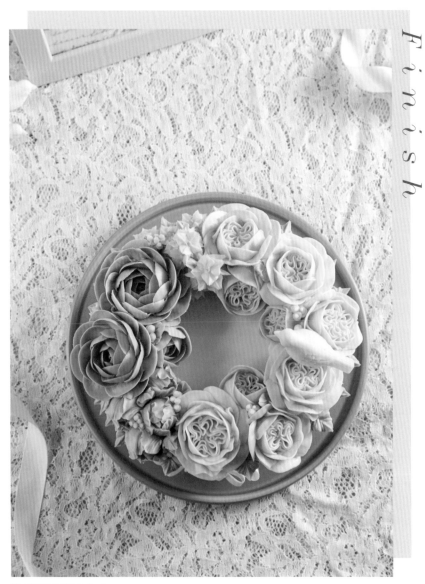

Finish

請參考花圈組合方式。

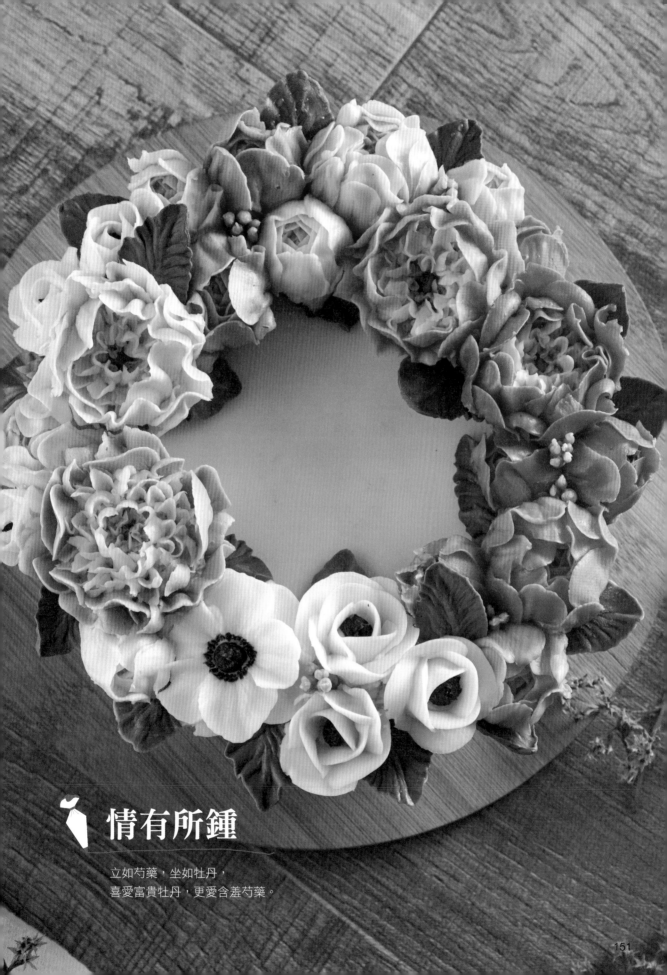

情有所鍾

立如芍藥，坐如牡丹，
喜愛富貴牡丹，更愛含羞芍藥。

花型

芍藥

F L O W E R M O D E L

花語　美麗動人、富貴和美麗的象徵，情有獨鍾

花嘴

 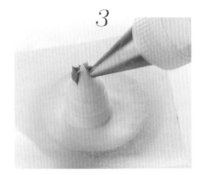

#13　#4　#81　#12　#120

芍藥擠法

1

取 #12 花嘴，在花釘中心擠一個圓錐狀的底座。

2

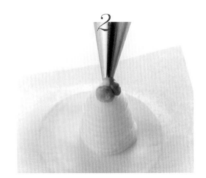

取 #4 花嘴，在中心擠出小花蕊。

3

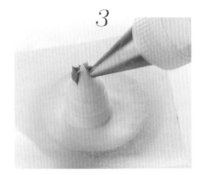

依步驟 2 連續擠出多個小花蕊。

4

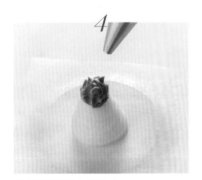

花蕊頂部要往中間集中。

5

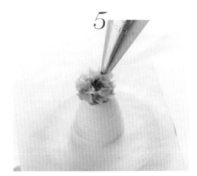

取 #13 花嘴沿著綠色花蕊外圍擠滿花蕊星星，需保留中心點空間。

6

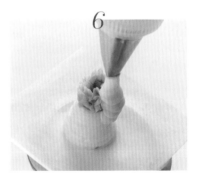

取 #81 花嘴，貼著橙色花蕊外圍，往上拉出花瓣。

7

所拉出的花瓣長短不要差太多。

8
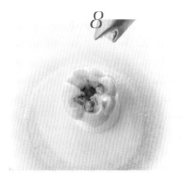

俯視時要看到綠色和橙色花蕊，花瓣角度要微微向內包。

9
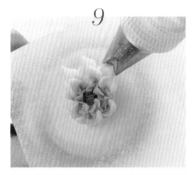

第二圈花瓣可擠的比第一層花瓣略高些。

10
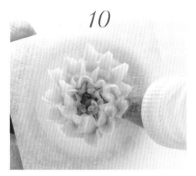

擠花瓣時，可以稍微用力點底部，確定黏住後再由下往上拉。

11
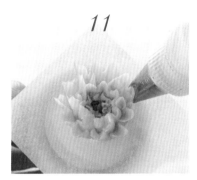

最外圍是最長的線條，花瓣可隨意綻放比較自然。

12
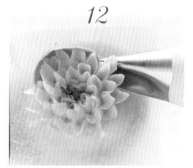

取 #120 花嘴，黃色花瓣當圓心基座，由下往上擠出大型彩虹半圓花瓣。

13
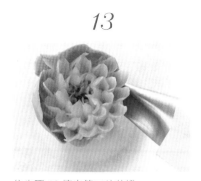

依步驟 12 擠出第二片花瓣。

14
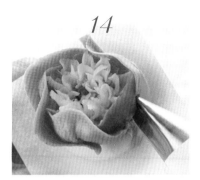

第一圈完成五片花瓣。

15
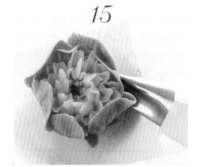

擠第二圈時，花嘴角度由原先 12 點鐘位置調整至 1 點鐘位置。

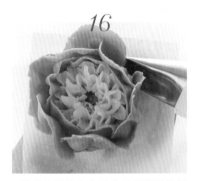

16

1 點鐘位置擠出的花朵呈現微開慢慢綻放的模樣。

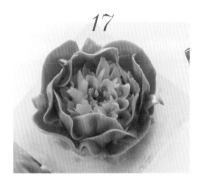

17

完成芍藥作品。

花 型

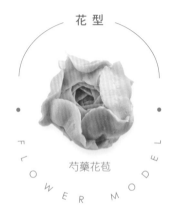

芍藥花苞

F L O W E R M O D E L

#12　#120

芍藥花苞擠法

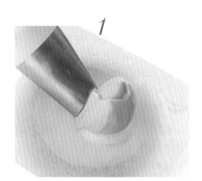

1

取 #12 花嘴，在花釘中心擠一個圓錐狀的底座。

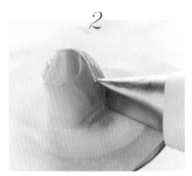

2

取 #120 花嘴，花嘴尖端頂住基座的最頂端，圍繞中心擠出螺旋狀花蕊。

3

將 #120 花嘴靠在中心基座，由上往下擠出彩虹形花瓣，花釘以逆時針方向轉動，花嘴抬高收到底。

4

5

6

擠出略高於花蕊的彩虹形花瓣。

一層比一層高，做出層次感。

最後一圈花瓣需蓋過花苞，拉出的花瓣需比之前還高，呈現皺褶半綻開的模樣。

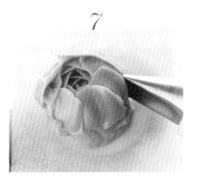

7

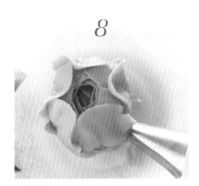

8

依步驟 6 擠法完成所有外圍花瓣。

完成作品。

花 型

FLOWER MODEL

銀蓮花

花 語　希望、深信不疑的等待

花 嘴

#1

#8

#13

#124K

取 #124K 花嘴以垂直姿勢拿擠花袋，
在花釘中央左右移動將蠟擠出。

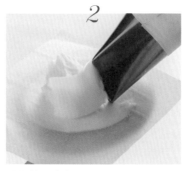

繞著基座邊擠蠟，以順時針方向轉動
花釘，圍成一圈。

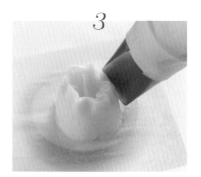

同步驟 2 擠出兩層圍邊。

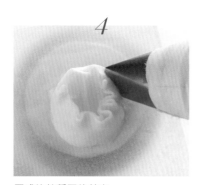

圍成比較穩固的基座。

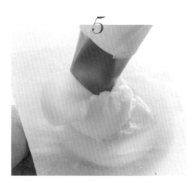

花嘴朝下，寬花嘴頂住中心點，右手
邊擠邊抖動，擠出第一片花瓣。

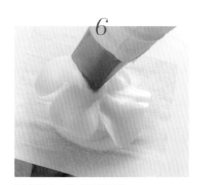

同步驟 5，完成五片花瓣。

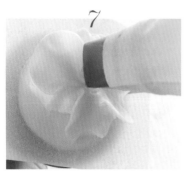

第二層時，在第一層的兩片花瓣中間
擠出一片花瓣。

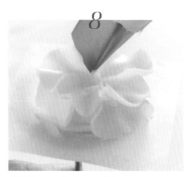

同步驟 5，完成五片花瓣。

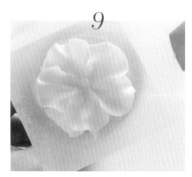

上下五片花瓣看起來要有均勻感。

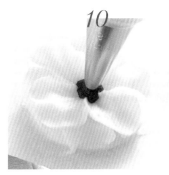

10

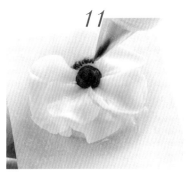

11

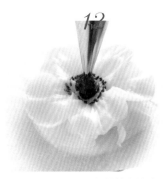

12

取 #8 花嘴，在五片花瓣中心點擠花蕊。

取 #1 花嘴，呈 60 度拉出放射狀的線條圍繞花蕊一圈，注意跟花蕊要有段距離。

取 #13 花嘴，在黑色花蕊中擠上一點咖啡色花蕊，完成銀蓮花。

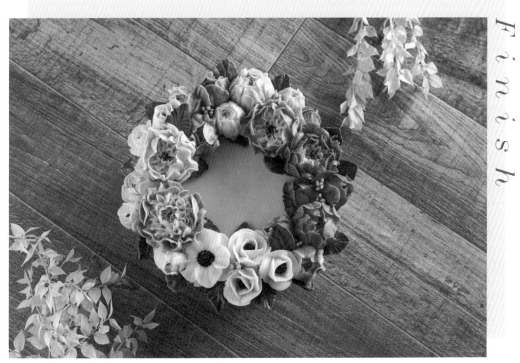

Finish

1. 取奶油蠟放在蠟體上，形成花環型的小山丘。
2. 以銀蓮花為基準開始擺放（請參考花環型組合）
3. 取芍藥及芍藥花苞連續擺放成花環形。
4. 把事先準備好的葉片（請參考單朵花組合方式）插滿花
 朵間的空隙。
5. 仔細觀察，在較小的空隙間擠滿花苞、花蕊點綴。

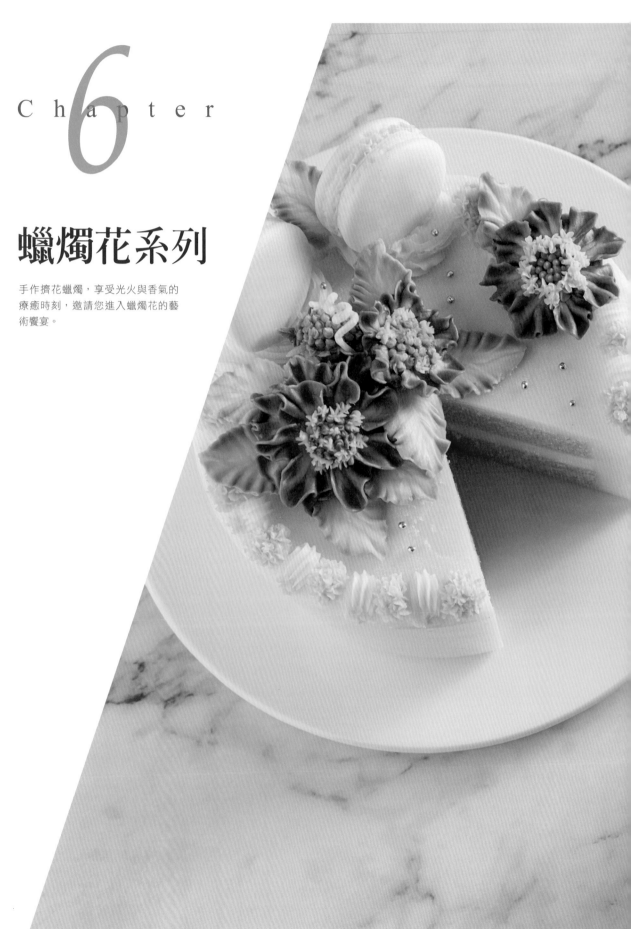

Chapter 6

蠟燭花系列

手作擠花蠟燭，享受光火與香氣的
療癒時刻，邀請您進入蠟燭花的藝
術饗宴。

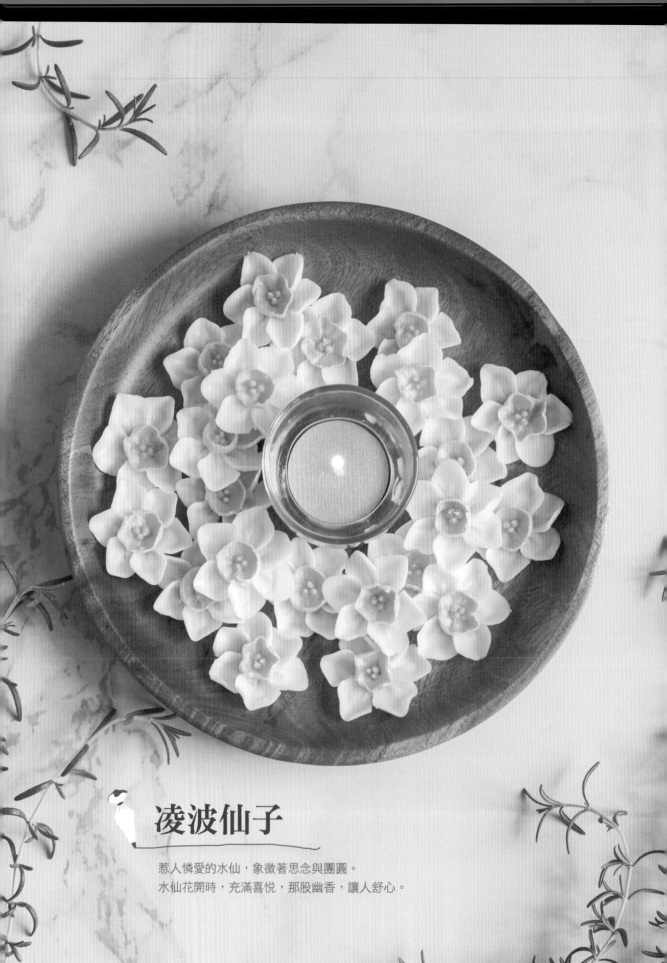

凌波仙子

惹人憐愛的水仙，象徵著思念與團圓。
水仙花開時，充滿喜悅，那股幽香，讓人舒心。

花型

FLOWER MODEL

水仙花

花語　敬意、思念、團圓

花嘴

#2　　#103　　#104

水仙花擠法

1

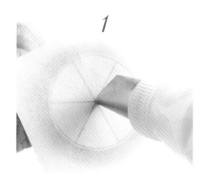

將 6 等分紙版黏貼於花釘上，接著取 #104 花嘴，寬口指向中心點。

2

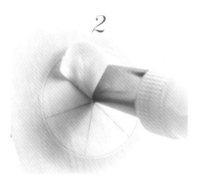

花嘴寬處貼在中心點位置，由下往上擠一扇形作為第一片花瓣。

3

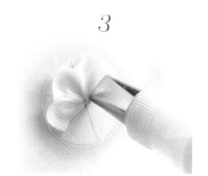

依序擠出三片花瓣。

4

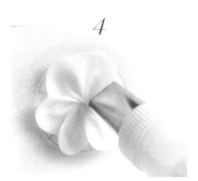

依序擠出五片花瓣。

5

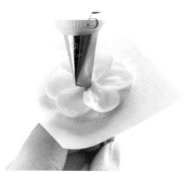

取 #103 花嘴，花嘴寬處對準中心點。

6

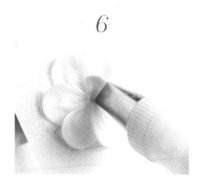

以順時針方向，呈 60 度角度擠出一圓形。

Chapter 6 ｜ 蠟燭花系列

161

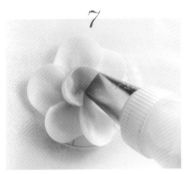

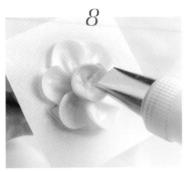

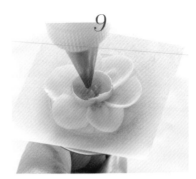

依步驟依序擠出其他部分。

完成圓形花蕊。

取 #2 花嘴在中心點以三角形點 3 點。

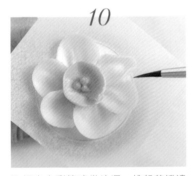

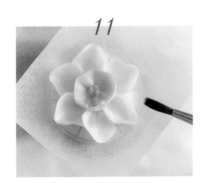

取細尖水彩筆略微沾濕，挑起花瓣邊
緣，使其呈現尖形。

水仙花作品完成

取水仙花隨意堆疊，整體看起來自然飄逸。

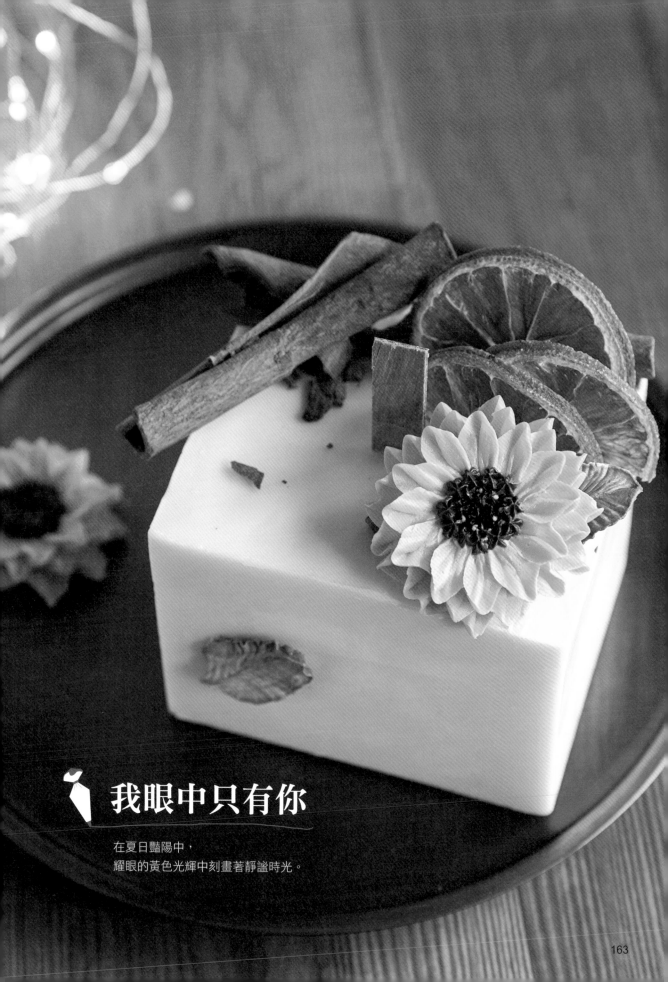

我眼中只有你

在夏日豔陽中，
耀眼的黃色光輝中刻畫著靜謐時光。

花 型

向日葵

花 語 　太陽、愛慕、忠誠、光輝、沉默的愛

花 嘴

#13　　　#104　　　#1

向 日 葵 擠 法

1

取 #104 花嘴由中心點開始，轉動花釘，擠出一圓盤。

2

由中心點開始，以 30 度斜角擠出第一片花瓣，第一圈花瓣長度不可超過花釘。

3

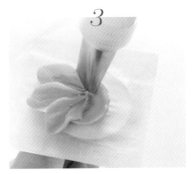

依步驟 2 依序完成第一圈花瓣。

4

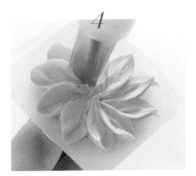

自中心點取兩花瓣中間為第二圈起始點，開始轉動花釘，擠第二圈花瓣。

5

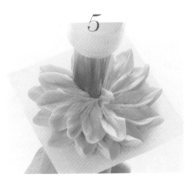

第二圈花瓣比第一圈短，依前步驟完成第二圈花瓣。

6

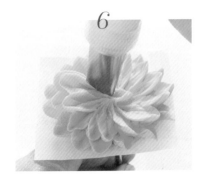

依前步驟開始第三圈花瓣，第三圈花瓣比第二圈短，擠花時，花嘴略往上提，完成第三圈花瓣。

取 #13 花嘴由中心點點出 0.2～0.3cm 的星型當花蕊。

星型圍繞橙色花瓣一圈。

取 #1 花嘴於凹處以點狀擠出花蕊，完成向日葵。

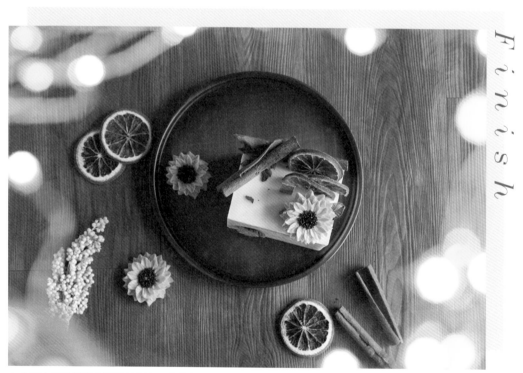

Finish

1. 在四方形的蠟體先預留放置向日葵的位置。

2. 取奶油蠟塗在蠟體，貼上肉桂條及檸檬片。

3. 向日葵請參考單朵花組合方式完成作品。

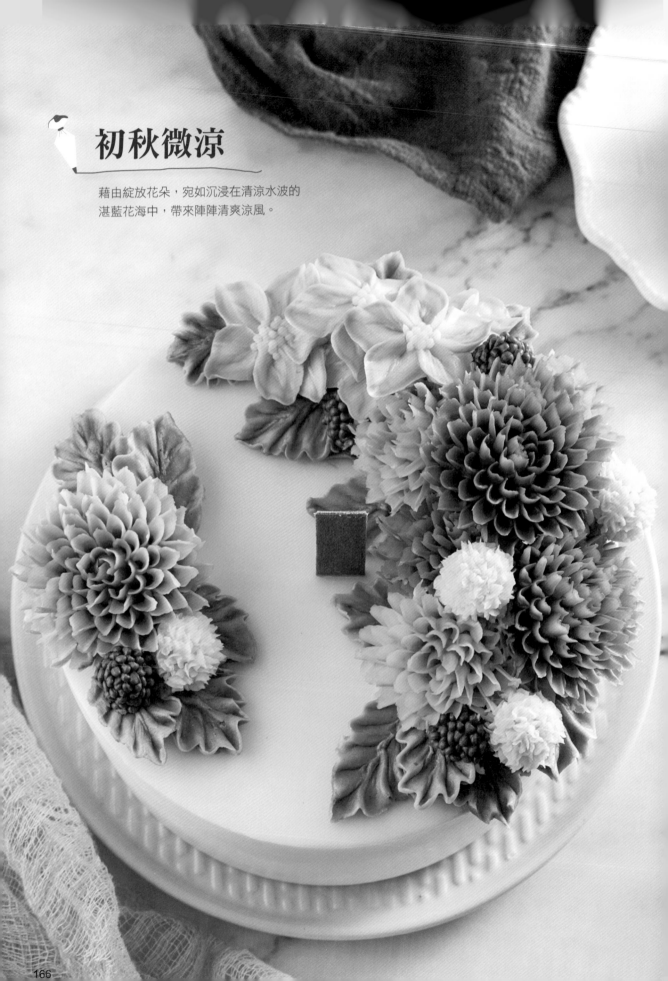

初秋微涼

藉由綻放花朵，宛如沉浸在清涼水波的
湛藍花海中，帶來陣陣清爽涼風。

花型

菊花

F L O W E R M O D E L

花語　高潔、隱逸、高貴與長壽

花嘴

#81　　#12

菊花擠法

1

取 #12 花嘴於中心點擠出直徑 2.5cm、高 1.5cm 的圓柱體。

2

取 #81 花嘴，以 90 度垂直圓柱體，凹口面向中心點垂直往上拉，擠出高約 0.5cm 的花瓣，完成第一片花蕊。

3

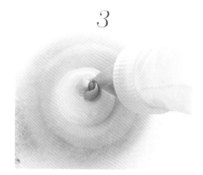

第二片花蕊將第一片花蕊轉至開口朝右下，將花嘴插在開口處，往上約 0.5cm。

4

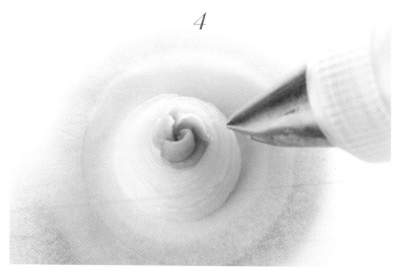

第三片花瓣做法則是將第二片花蕊轉至開口朝右下，將花嘴插入開口處，往上拉 0.5cm，完成花蕊。

Chapter 6 ｜ 蠟燭花系列

167

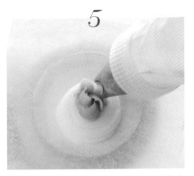

5

接著花嘴直立向外傾斜往上拉，擠出
第一片花瓣。

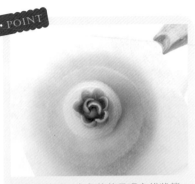

菊花的花瓣，會和花蕊呈現交錯狀態，
因此擠花瓣時，花嘴置於兩片花蕊交
錯處。

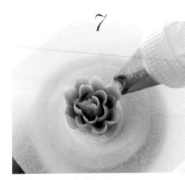

7

花嘴呈 60 度拉第二圈

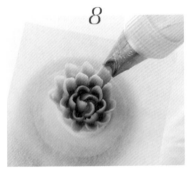

8

花嘴逐漸向外，以呈 45 度姿勢一圈圈
擠出花瓣。

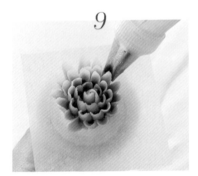

9

慢慢將花加大至需要的大小，前後圈
花瓣需交錯。

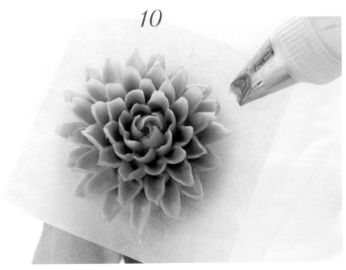

10

完成菊花。

花 型

單瓣聖誕玫瑰

F L O W E R　M O D E L

花 語　追憶的愛情

花 嘴

#2　　#103

單 瓣 聖 誕 玫 瑰 擠 法

1

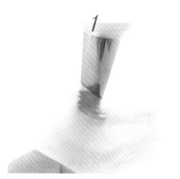

取 #103 花嘴，花嘴尖口朝前，與花釘呈 30 度位置。

2

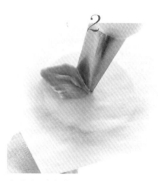

由中心點向外，略向上再向下，擠出類似菱形圖案，完成第一片花瓣。

3

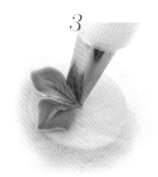

依步驟 2 依序完成第二片花瓣。

4

依步驟 2 依序完成五片花瓣。

5

取 #2 花嘴呈垂直狀，準備往上拉。

6

在花朵中心擠滿白色奶油蠟，厚厚填滿花蕊，完成作品。

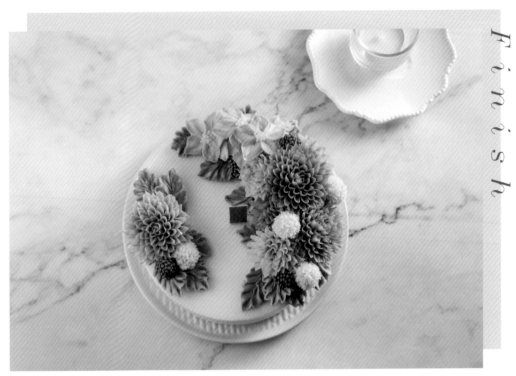

1. 取奶油蠟塗抹在蠟體上，分成 1 大 1 小的半月形。
2. 大半月形參考半月型組合。首先取單瓣聖誕玫瑰放置蠟體上，
 再以第一朵為中心分別貼上另外兩朵。
3. 取菊花依內外順序放置，沿著大半月形在外圍擺放花朵。
4. 在上面擺放一朵菊花。
5. 小半月形放上最後一朵菊花。
6. 取莓果及金杖球在菊花空隙擺放。
7. 最後貼上葉片完成作品。

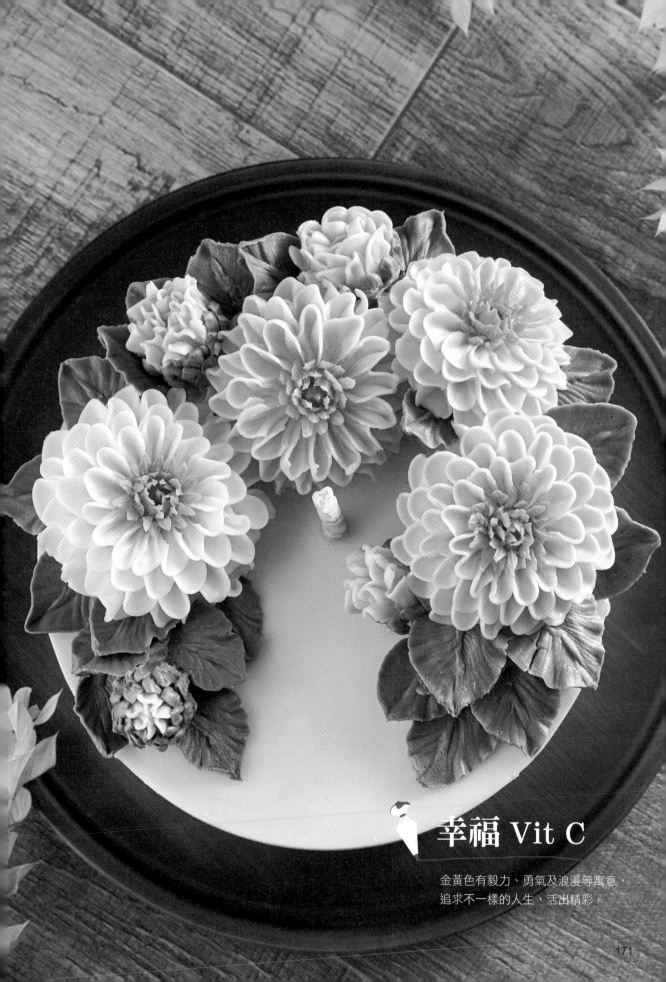

幸福 Vit C

金黃色有毅力、勇氣及浪漫等寓意，
追求不一樣的人生，活出精彩。

花型

F L O W E R M O D E L

大理花

花語 華麗、優雅與喜悅；善變、不安定的心

花嘴

#4　　　#349　　　#124K

大理花擠法

1

取 #124K 花嘴，先以花釘中心點為圓心，擠一圓盤完成底座。

2

自圓盤中心點擠出細長橢圓形花瓣，長度不可超過花釘，完成第一片花瓣。

3

依前步驟擠出第一圈花瓣。

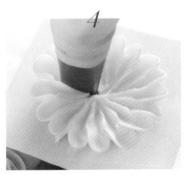

4

第二圈花瓣長度不可超過第一圈，每圈花瓣以交錯方式，依步驟二完成第二圈花瓣。

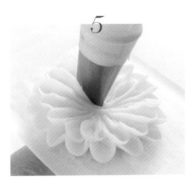

5

依步驟四完成第三及第四圈花瓣。

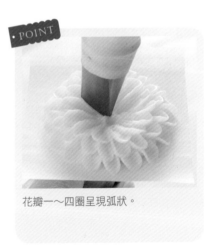

• POINT

花瓣一～四圈呈現弧狀。

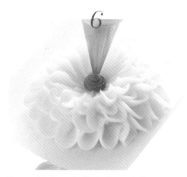

取 #4 花嘴，在中心位置點上 0.2～0.3cm 的花蕊。

取 #349 花嘴，自花蕊旁擠一圈花蕊。

完成大理花。

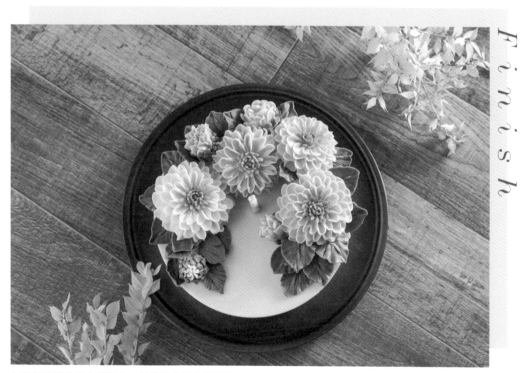

Finish

1. 取奶油蠟塗抹在蠟體上，並堆疊成月亮的形狀。
2. 取大理花貼在奶油蠟上（參考半月型組合）
3. 取 4 朵小花苞貼在內外圍作裝飾
4. 最後貼上葉片完成作品。

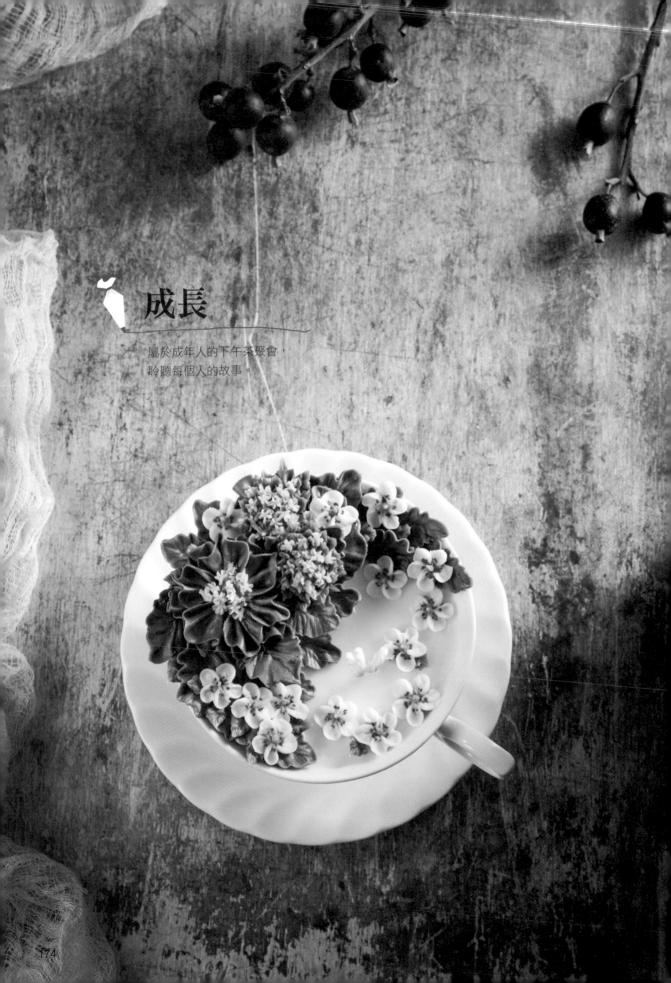

成長

屬於成年人的下午茶聚會，
聆聽每個人的故事。

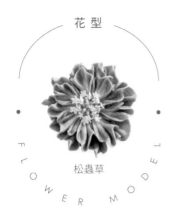

花型

FLOWER MODEL

松蟲草

花語 | 追憶、夢想

花嘴

#13　　#3　　#124K

松蟲草擠法

1

取 #124k 花嘴由花釘中心擠一圓盤為基座。

2

由中心點開始擠花瓣，花瓣輪廓定有褶痕的山形。

3

完成第一片山型花瓣。

4

依前步驟完成第一圈花瓣。

5

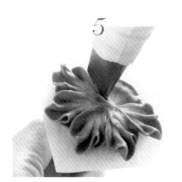

取兩片花瓣，中間依前步驟開始擠第二圈。

6

第二圈花瓣比第一圈花瓣短。

175

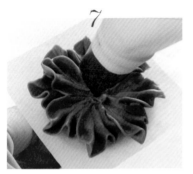

7

完成第二圈花瓣。

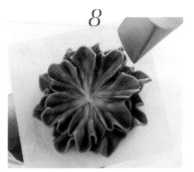

8

完成兩層花瓣。

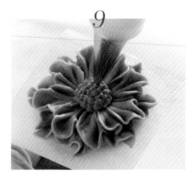

9

取 #3 花嘴在花朵中心部分緊密擠上圓點。

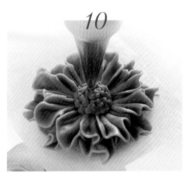

10

取 #13 花嘴自花蕊外圍擠一圈小星星。

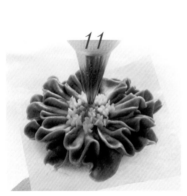

11

完成作品。

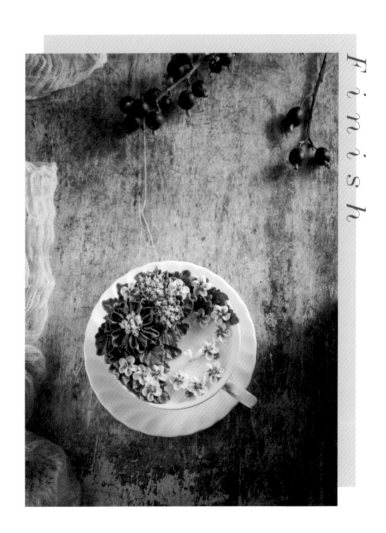

Finish

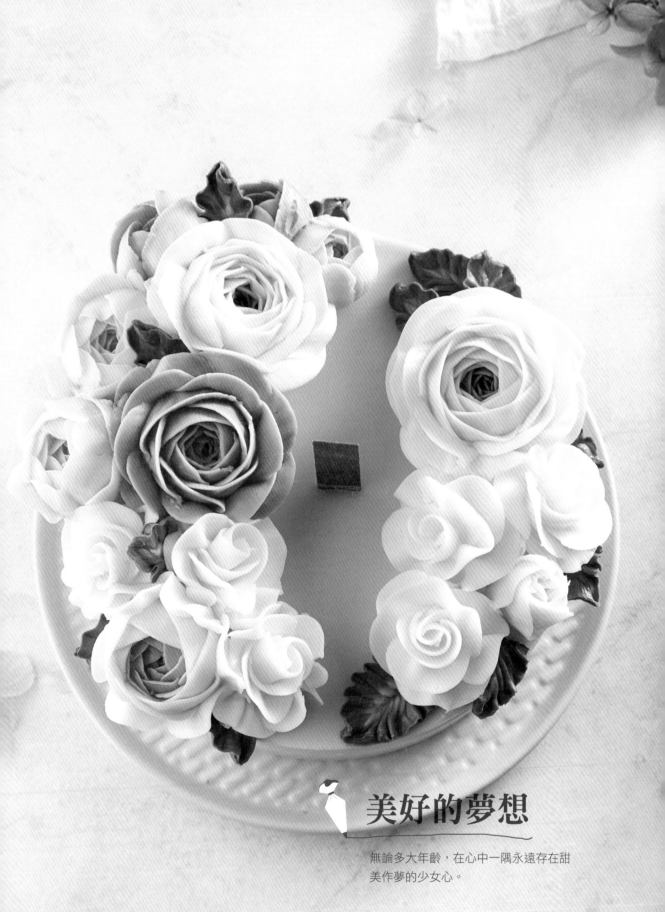

美好的夢想

無論多大年齡，在心中一隅永遠存在甜
美作夢的少女心。

花型

陸蓮花

F L O W E R M O D E L

花 語　迷人的魅力

花 嘴　

#12　　#120

陸蓮花擠法

1

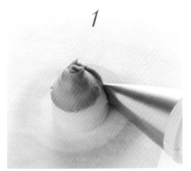

取 #12 花嘴擠出 2cm 的圓錐當基座，接著用 #120 花嘴在圓錐頂 1 / 3～ 1 / 2 處，轉動花釘，與玫瑰花蕊同一手法，做出一個錐形花蕊。

2

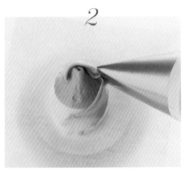

將花嘴靠在花蕊基座位置，向上擠出花瓣，分次擠出 5 片花瓣。

3

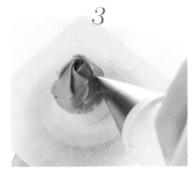

在花瓣末端交疊處留下小開口，完成第一層。

4

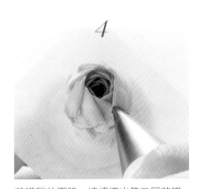

花嘴稍往下降，連續擠出第二層花瓣。

5

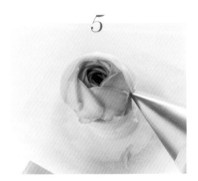

依前步驟擠出多層花瓣。

6

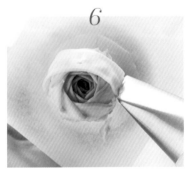

擠花瓣時，花嘴從 11 點鐘往 1 點鐘方向以弧形移動擠出。

7

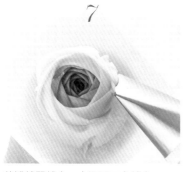

花瓣越開越大，中間開口亦越大。

8

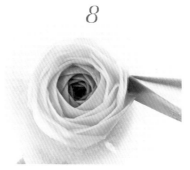

此圖可當中型陸蓮花。

9

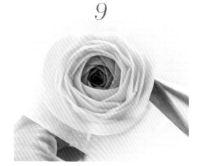

擠陸蓮花時可每層 5 片，依花開大小
決定每片花瓣長度。

10

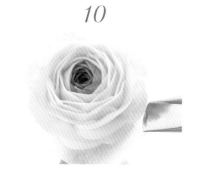

越是盛開狀，花嘴越趨於 3 點鐘方向。

11

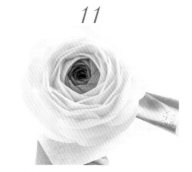

此圖為盛開陸蓮花。

12

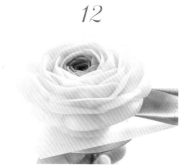

完成陸蓮花。

花 型

F L O W E R M O D E L

梔子花

花 語　永恆的愛、一生的守候、我們的愛

花 嘴

#12　　#124

1

取 #12 花嘴擠出高約 2cm 的圓錐基座。

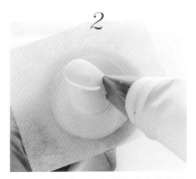

2

取 #124k 花嘴,將花嘴較寬處靠在花朵基座中央,擠出第一片花瓣。

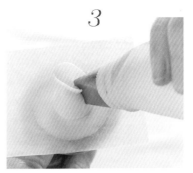

3

花朵中央呈螺旋狀,花瓣間緊扣重疊。

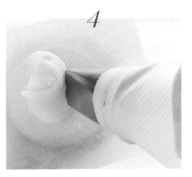

4

依前步驟,擠出第 2 片花瓣。

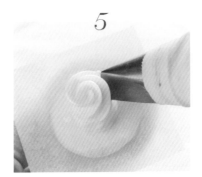

5

依前步驟,擠出第 3 片花瓣。

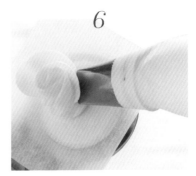

6

往外層層堆疊呈彩虹圓弧形的堅立花瓣。

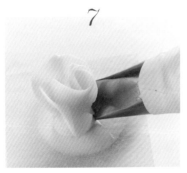

7

完成第二層花瓣。

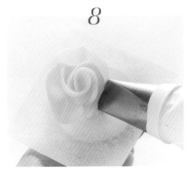

8

依前步驟開始第三層花瓣。

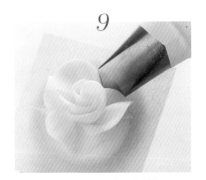

9

此時可加入一點皺褶或長度變化。

10

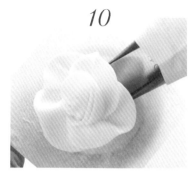

花嘴呈 80 ～ 90 度的角度擠出最外層
花瓣。

11

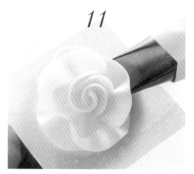

完成梔子花。

Finish

1. 取奶油蠟塗抹在蠟體上，分成 1 大 1 小的半月形。
2. 大半月型參考半月型組合，取陸蓮花放第一朵，再以此
 朵花為中心，陸續分別貼上其他花朵。
3. 取梔子花填滿預留的位置。
4. 貼上葉片完成作品。

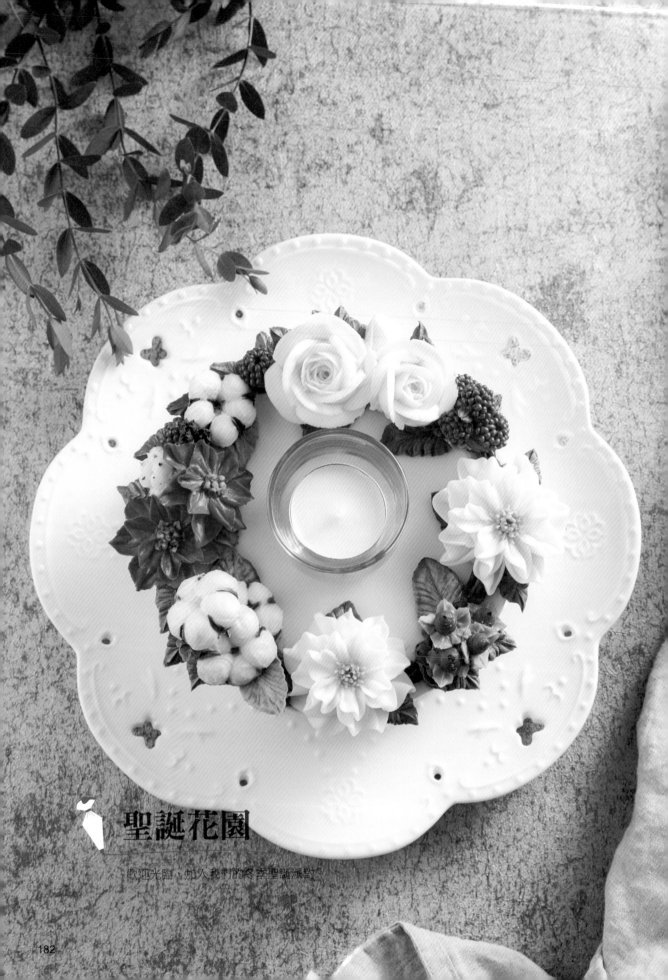

聖誕花園

歡迎光臨，加入我們的冬季聖誕派對。

花 型

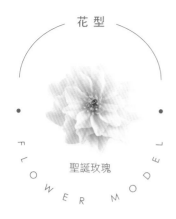

F L O W E R M O D E L

聖誕玫瑰

花 語 ） 追憶的愛情

花 嘴 ）

#124 #4 #1

聖 誕 玫 瑰 擠 法 ）

1

取 #124k 花嘴，由中心擠一圓盤作為花朵底座。

2

自花朵底座擠出一片類似葉片形的花瓣，主端稍尖。

3

此時花瓣可稍微加一些褶痕紋路，完成第一片花瓣。

4

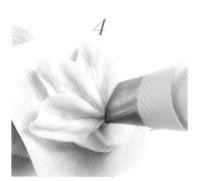

依前步驟擠好第一層花瓣。

5

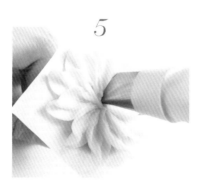

擠第二層時，要稍微震動花嘴口，花瓣較短。

6

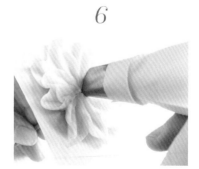

擠時每片花瓣要大小適中。

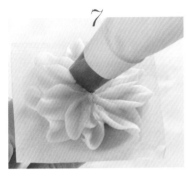

7

隨時注意左右花瓣的大小。

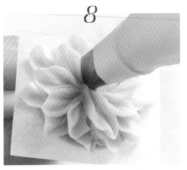

8

第三層花瓣比第二層稍短，花嘴角度
比第二層高。

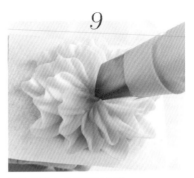

9

依前步驟完成第三層花瓣。

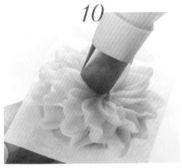

10

收尾時，擠花力道輕放，往下壓，最
後一片才不會跟著花嘴拉起。

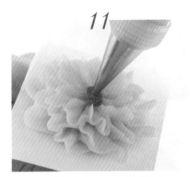

11

取 #4 花嘴於中心點擠出數點花蕊。

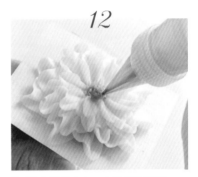

12

取 #1 花嘴於中心，向外擴散花蕊。

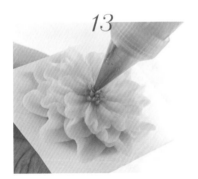

13

花蕊要小，大小也要盡量一樣。

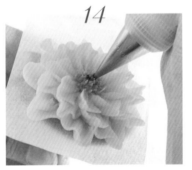

14

取 #1 花嘴，換上咖啡色作為中心點，
讓花蕊更加顯著。

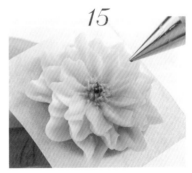

15

完成聖誕玫瑰。

花 型

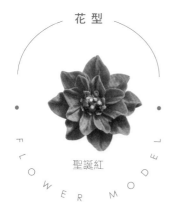

聖誕紅

F L O W E R M O D E L

| 花 語 | 祝福、我的心在燃燒 |

| 花 嘴 |

#104 　　#349 　　#3 　　#2

聖誕紅擠法

1

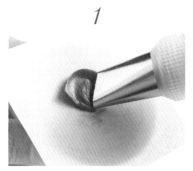

取 #104 花嘴，在花釘中央畫一圓盤作為基座。

2

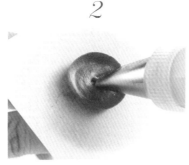

第一圈圓盤。

3

第二圈圓盤讓花朵的底座更加穩固。

4

花嘴在 11 點鐘位置以順時針方向擠出一菱形花瓣。

5

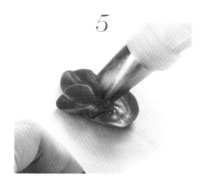

依前步驟完成第三片花瓣。

6

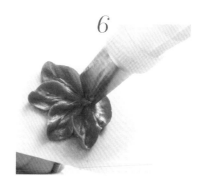

依前步驟完成四片花瓣。

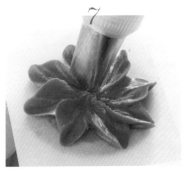

7

取第一層 2 片花瓣中間開始擠第二層花瓣。

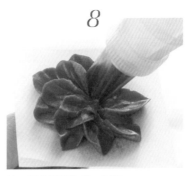

8

第二層花瓣要比第一層短。

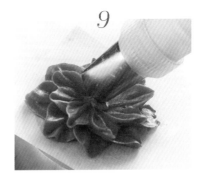

9

依花瓣順序擠出。

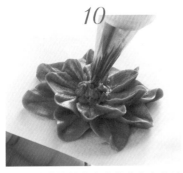

10

取 #3 花嘴於花朵中央擠出綠色的花蕊。

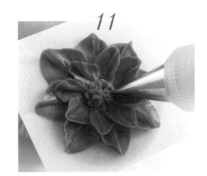

11

由側面看上去要有拱起來的感覺。

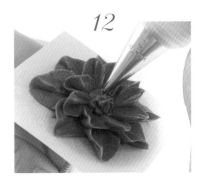

12

綠色擠滿整個花朵中央

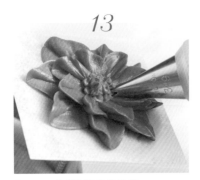

13

取 #349 花嘴貼緊綠色花蕊。

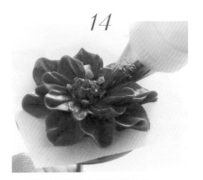

14

在花蕊外圍擠出數個綠色小花。

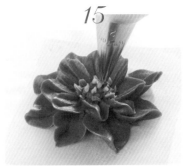

15

取 #2 花嘴在圓弧花蕊內擠出數個黃色花蕊,完成聖誕紅。

花 型

棉花

FLOWER MODEL

花 語　珍惜眼前人

花 嘴

#12　　#349

棉 花 擠 法

1

取 5 格版作為底板，再黏上烘焙紙。

2

取 #12 花嘴，自中心往每等份空間擠出圓球形狀。

3

依序擠出第二顆。

4

依序擠出第三顆。

5

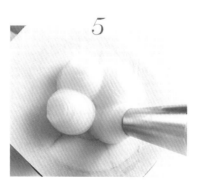

依順序擠出第四顆。

6

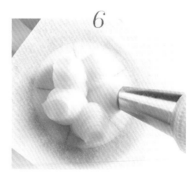

完成五顆

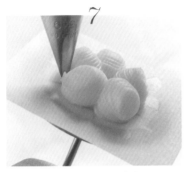

7

取 #349 花嘴，置於兩圓球中間。

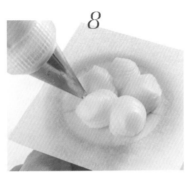

8

花嘴角度呈垂直。

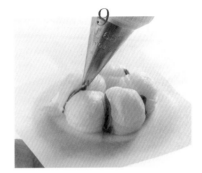

9

由下向上擠出咖啡色的線條。

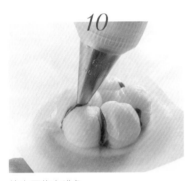

10

擠完五條咖啡色

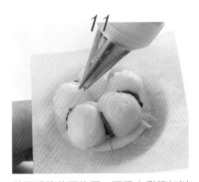

11

若五瓣棉花不夠圓，可用水彩筆加以
修飾，使其更加圓潤。

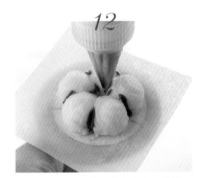

12

同樣取 #349 花嘴自中央畫出五條線，
讓棉花看起來更立體。

花 型

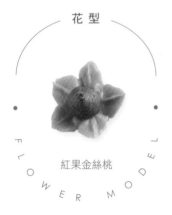

紅果金絲桃

F L O W E R M O D E L

花 語 迷信、復仇、嬌媚哀婉

花 嘴

#1

#352

#8

取 #8 花嘴，自中心點垂直往上，擠出圓球當基座。

取 #352 花嘴，在基座 1 / 2 處擠出葉片。

花嘴尖處朝上。

依第二步驟擠出第二片葉片。

擠完五片葉片。

取 #8 花嘴，自中心擠出 1cm 圓球為果實。

取 #1 花嘴，在果實頂端點一點。

完成紅果金絲桃。

花 型

F L O W E R M O D E L

雪梅

花 語　　高潔的心

花 嘴

#1　　#6

雪 梅 擠 法

取 #6 花嘴，呈垂直在中央先擠出高約 1cm 的圓球果實。

在第一顆果實周圍擠出 5～6 個果實。

每個果實堆疊而成。

在中心果實上方再擠一顆果實，使其更有層次感。

取 #1 花嘴於每個果實中央點上一點，完成雪梅。
通常這技法運用於直接擠在花體上，作為填補空隙用。

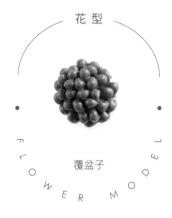

花 型

覆盆子

F L O W E R M O D E L

花 語　　反抗心、理性的人

花 嘴

#8　　　　#2

覆 盆 子 擠 法

1

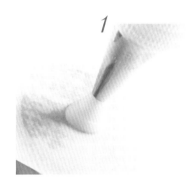

取 #8 花嘴在花釘中央呈 90 度垂直。

2

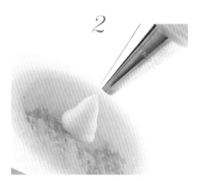

擠出 1.5 ～ 2cm 圓錐形底座。

3

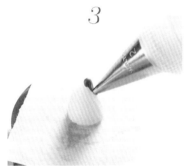

取 #2 花嘴在中心位置由上往下擠出第一顆圓點。

4

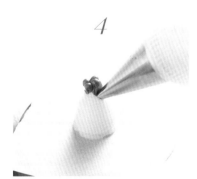

以第一顆為基準連續擠出數個小圓點。

5

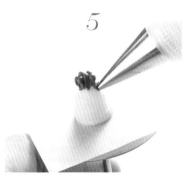

每顆小圓點要圓潤光滑,避免形狀過尖銳。

6

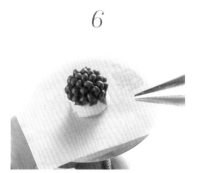

完成覆盆子。

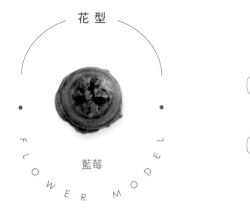

花型

FLOWER MODEL

藍莓

花語　我只愛你

花嘴

#24　　#8

藍莓擠法

取 #8 花嘴，垂直自中心擠出 1cm 圓形底座。

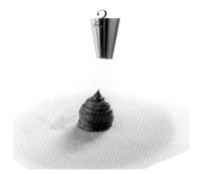

完成基座。

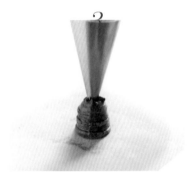

取 #24 花嘴，在頂部擠一星型。

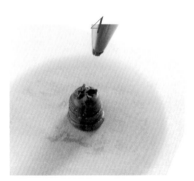

完成藍莓。

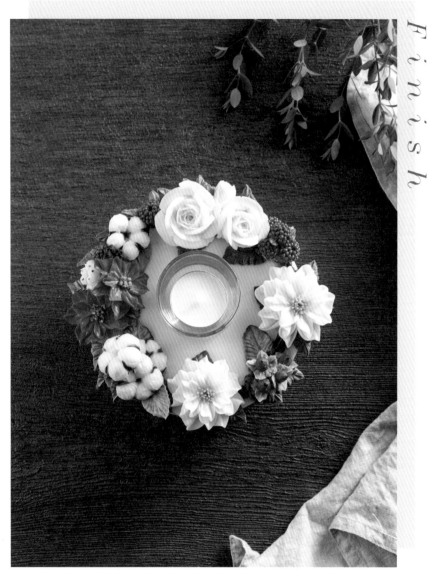

1. 取 #8 花嘴在圓形蠟體擠上線條。
2. 在預定的位置上依序放入聖誕玫瑰、聖誕紅、棉花、紅
 果金絲桃、覆盆子。
3. 最後擠上藍莓、雪梅，貼上葉片，取 #352 花嘴擠較小
 的葉片填滿空隙即完成。

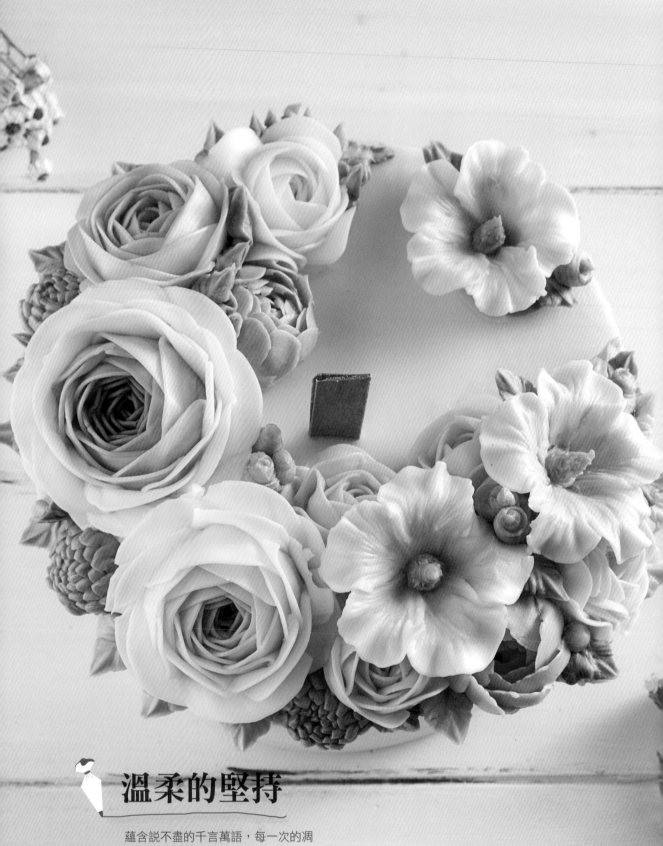

溫柔的堅持

蘊含說不盡的千言萬語，每一次的凋
謝，都是為了下一次更絢爛的綻放。

花 型

木槿花

F L O W E R M O D E L

花 語　堅韌、永恆美麗

花 嘴

#124K　　#4

木 槿 花 擠 法

1

準備包好錫箔紙的百合花杯，取 #124k
花嘴，由中心擠一圓形底座。

2

用花嘴在花杯邊緣分五等分，做上記
號。

3

五等分等於五片花瓣的基座。

4

由中央往上擠出扇形，手稍微左右移
動，做出皺褶感，完成第一片花瓣。

5

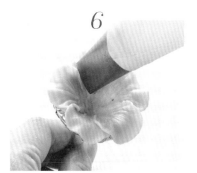

依步驟 4，完成三片花瓣。

6

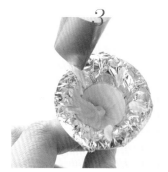

依步驟 4，完成五片花瓣。

195

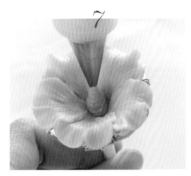

取 #4 花嘴，在花朵中心做一圓錐體，
完成木槿花。

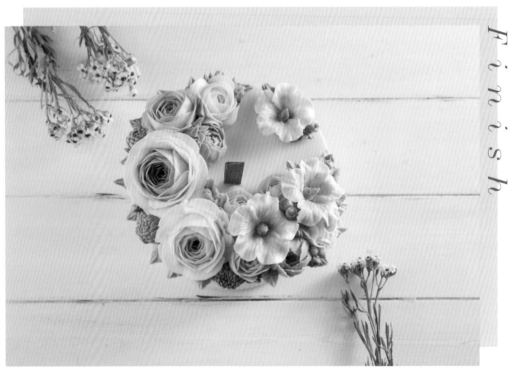

1. 參考半月型組合方式。
2. 先貼上陸蓮花再貼木槿花，盛開的木槿花比較適合最後放置。
3. 最後取 #352 花嘴，在花體空隙之間擠上葉片及花苞、花蕊，
 完成作品。

國色天香

百花之王，象徵富貴吉祥、雍容華貴。

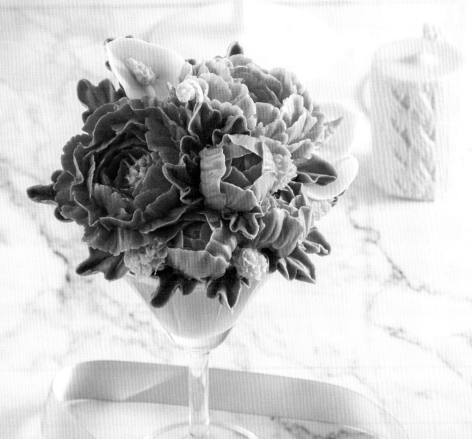

花 型

牡丹花

F L O W E R M O D E L

花 語　雍容華貴、圓滿、富貴。

花 嘴

#233　　#12　　#120

牡 丹 花 擠 法

1

取 #12 花嘴，做一 2cm 底座，取 #233
花嘴在基座頂部，擠出 0.5 ～ 1cm 的
花蕊，花蕊要茂密才好看。

2

取 #120 花嘴，緊貼花蕊，在 11 點鐘
位置，由下而上，擠出第一片高於花
蕊且包覆的半圓弧花瓣。

3

擠時花嘴要上下抖動，花瓣才能呈現
出皺褶感。

4

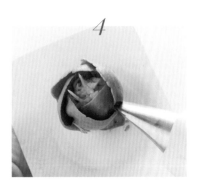

依步驟 2 作法，於前一層兩片花瓣之
間擠出略高一層的花瓣。

5

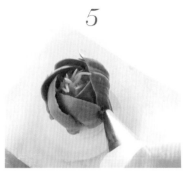

第二層花瓣一定高過第一層花瓣。

6

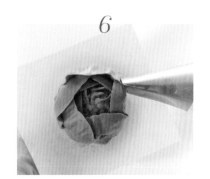

從上面看要顯現出層次感。

198

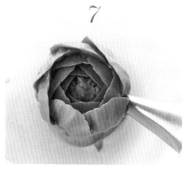

7

每層的堆疊會使花朵越來越大。

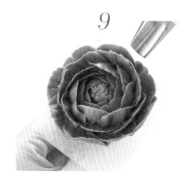

8

花嘴角度略開，花瓣高度略微下降。

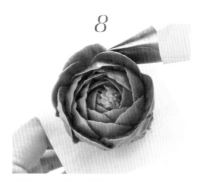

9

花朵成品要呈現圓形、層次感。

花 型

海芋

FLOWER MODEL

花 語　　少女的純潔、期望雄壯之美

花 嘴

#104　　#4

1

取 #104 花嘴，擠出一直線作為海芋中心。

2

先從中心線右側由上而下，擠出稍微豎立的花瓣。

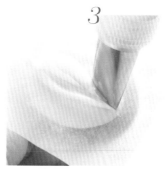

3

依前步驟在左側擠另一邊花瓣，兩花瓣底部需是重疊的。

199

4

再以前兩片花瓣當基座，選擇左邊先
擠一片。

5

順時針方向轉動花釘上面的花瓣，由
左轉向右轉。

6

完成像愛心的形狀。

7

取 #4 花嘴，在底部往上擠出一圓錐
體。

8

完成圓錐收尾時盡量呈現尖形。

9

用牙籤尖端輕輕戳，挑出似海芋花蕊
的樣子，完成海芋。

花 型

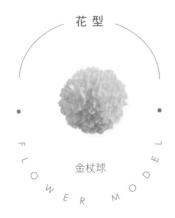

FLOWER MODEL

金杖球

花 語　　永遠的幸福、圓滿

花 嘴

#13　　#12

1

取 #12 花嘴擠出約 1.5cm 的半圓形小丘為基座。

2

取 #13 花嘴,自小丘頂部開始擠出許多小星星狀點點。

3

基座的上方擠滿星星。

4

將小星星布滿整個圓形小丘。

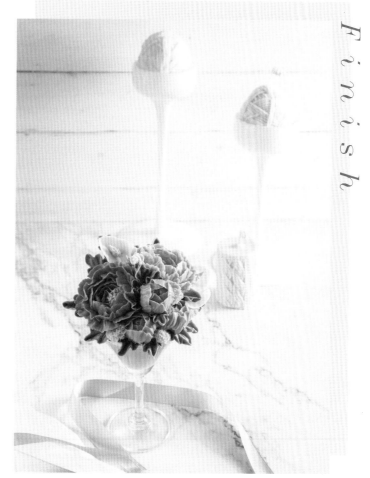

Finish

5

完成金杖球。

1. 高腳杯灌入蠟液後等待乾燥。
2. 取奶油蠟堆成小山丘。
3. 取最大朵牡丹花為基準(請參考三朵花組合方式)。
4. 完成牡丹花組合,再於其後方插入海芋。接著取金杖球、葉片完成放射狀排列。

黛麗莎手工皂材料

營業項目

* 手工皂/蠟燭/擴香材料
* 精油/香精
* 吐司/造型矽膠模
* 手工皂/造型蠟燭
 擴香擠花課程教學

www.shop2000.com.tw/soap

門市：高雄市鼓山區華榮路16號
營業時間：周一至周六10:00-19:00
07-5527249　0922-954734

 LINE　h1055　　 黛麗莎手工皂

國家圖書館出版品預行編目（CIP）資料

豆蠟擠花攻略 / 吳佩真作 .— 初版 .— 台中市：
晨星，2019.04
　　面；　公分 .—（自然生活家；36）

　ISBN 978-986-443-846-4（平裝）

　1. 蠟燭 2. 勞作

999　　　　　　　　　　　　108000500

詳填晨星線上回函
50 元購書優惠券立即送
（限晨星網路書店使用）

 自然生活家 036

豆蠟擠花攻略

作者	吳佩真
攝影	Anna Cheng
主編	徐惠雅
執行主編	許裕苗
版型設計	許裕偉

創辦人	陳銘民
發行所	晨星出版有限公司
	台中市 407 工業區 30 路 1 號
	TEL：04-23595820　FAX：04-23550581
	E-mail：service@morningstar.com.tw
	http://www.morningstar.com.tw
	行政院新聞局局版台業字第 2500 號
法律顧問	陳思成律師
初版	西元 2019 年 4 月 6 日

總經銷	知己圖書股份有限公司
	106 台北市大安區辛亥路一段 30 號 9 樓
	TEL：02-23672044 / 23672047　FAX：02-23635741
	407 台中市西屯區工業 30 路 1 號 1 樓
	TEL：04-23595819　FAX：04-23595493
	E-mail：service@morningstar.com.tw
	網路書店 http://www.morningstar.com.tw
讀者服務專線	04-23595819#230
印刷	上好印刷股份有限公司

定價　550　元
ISBN 978-986-443-846-4